감성
캘리그라피
수업

왕은실 · 오문석 캘리그라피

Foreign Copyright:
Joonwon Lee
Address: 10, Simhaksan-ro, Seopae-dong, Paju-si, Kyunggi-do,
            Korea
Telephone: 82-2-3142-4151
E-mail: jwlee@cyber.co.kr

캘리그라피 고수의 글씨를 따라 써보는 트레이닝북

# 감성 캘리그라피 수업

2018. 9. 3. 초 판 1쇄 인쇄
**2018. 9. 10. 초 판 1쇄 발행**

지은이 | 왕은실, 오문석
발행인 | 최한숙
펴낸곳 | (BM) 성안북스
주소 | 04032 서울시 마포구 양화로 127 첨단빌딩 5층(출판기획 R&D 센터)
     | 10881 경기도 파주시 문발로 112 출판문화정보산업단지(제작 및 물류)
전화 | 02) 3142-0036
     | 031) 950-6386
팩스 | 031) 950-6388
등록 | 1978. 9. 18. 제406-1978-000001호
출판사 홈페이지 | www.cyber.co.kr
이메일 문의 | heeheeda@naver.com
ISBN | 978-89-7067-342-4 (13600)
정가 | 18,000원

**이 책을 만든 사람들**
본부장 | 전희경
기획 진행 | 앤미디어
디자인 | 박원석, 앤미디어
홍보 | 박연주
마케팅 | 구본철, 차정욱, 나진호, 이동후, 강호묵
제작 | 김유석

■ 도서 A/S 안내

성안북스에서 발행하는 모든 도서는 저자와 출판사, 그리고 독자가 함께 만들어 나갑니다.
좋은 책을 펴내기 위해 많은 노력을 기울이고 있습니다. 혹시라도 내용상의 오류나 오탈자 등이
발견되면 **"좋은 책은 나라의 보배"**로서 우리 모두가 함께 만들어 간다는 마음으로 연락주시기
바랍니다. 수정 보완하여 더 나은 책이 되도록 최선을 다하겠습니다.
성안당은 늘 독자 여러분들의 소중한 의견을 기다리고 있습니다. 좋은 의견을 보내주시는 분께는
성안당 쇼핑몰의 포인트(3,000포인트)를 적립해 드립니다.

잘못 만들어진 책이나 부록 등이 파손된 경우에는 교환해 드립니다.

누구나 쉽고 편하게 써보는 감성 캘리그라피 수업에 초대합니다.

마트에서 구입하는 다양한 상품부터 TV에서 보는 드라마와 영화에서 사용되는 제목, 길거리에 즐비한 간판과 광고 속 글씨들. 많은 사람들이 일상 속에서 캘리그라피를 알게 되고 또 만납니다. 온라인상에서는 각자 좋은 대로 손으로 글씨를 써 일상을 공유하기도 합니다. 캘리그라피는 어느덧 작가나 해당업계만의 전문 영역이 아닌 친근한 일상이 되었습니다.

어느 날, 사촌동생이 캘리그라피를 해보고 싶다며 좋은 책을 추천해달라는 말을 듣고 '좋은' 캘리그라피 책과 캘리그라피를 쓸만한 도구를 함께 보내주었지만 어렵다는 얘길 들었습니다.

'캘리그라피를 하려면 이 정도는 해야 하는데…'
당시에는 가볍게 지나쳤지만 생각보다 캘리그라피에 관심이 많았던 것을 알게 되었고,
사촌동생에게 추천한 책이 초보 독자 입장에서는 정말 쉽지 않았다는 것을 알게 되었습니다.

'어렵게 고민하고 쉽게 전달하자.'
캘리그라피를 많은 사람에게 쉽고 재미있게 알려주는 것이 작업을 하는 하나의 이유이자 바램이었는데, 작업 과정 속에서 쌓아 온 노하우와 캘리그라피의 정의가 때때로 적절치 않은 규칙, 고집이 되어 사람들을 만나고 있었습니다.

'이 정도는 기본이야. 이만큼은 알아야지.'
나도 모르게 교육의 기준이 점점 굳어져, 어쩌면 캘리그라피를 처음 시작하는 분들을 위한 책은 만들 수 없다고 생각했는지 모릅니다. 그러나 다시 생각을 가다듬고 일상의 감성을 담은 캘리그라피를 써보려 합니다. 우리가 흔히 볼 수 있는 가장 평범한 도구로도 작품을 만들고 싶어했던 시점으로 돌아가 이 책을 집필하기 시작했습니다.

책에는 다양한 스타일과 단어의 감성을 담아 캘리그라피를 쓰는 방법을 연습할 수 있도록 실었습니다. 감성에 따라 캘리그라피가 어떻게 달라질 수 있는지 경험해 볼 수 있을 것입니다.

실무자들끼리 보는 교재보다 우리 친구, 가족들도 즐길 수 있는 캘리그라피가 되기를 바라고, 작업실 책장에 꽂혀 있는 무거운 책이 아닌 일상의 가방 속에 함께 하는 경쾌한 책이 되기를 바랍니다.

나아가 이 책이 저마다의 감성을 표현하는 캘리그라피 일상에 도움이 되기를 바랍니다.

저자 왕은실, 오문석

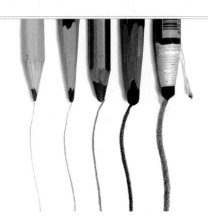

## 두 번째
### 마음을 움직이는 글씨를 감성별로 써보다

## 짧은 글쓰기

# 차 례
CONTENTS

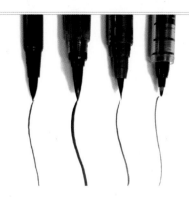

## 글씨와 사진 합성하기

# 마음을 움직이는 감성 캘리그라피 쓰기

우리는 모두 문자를 사용합니다. 디지털 전자기기가 발달 하면서 문자를 손으로 직접 쓰는 횟수가 많이 줄어들기는 했 지만, 여전히 문자를 통해 많은 정보를 전달하고 공유하며 지 냅니다.

글의 의미와 쓰는 사람의 감정, 목소리 톤의 정도를 표현하는 글꼴 그리고 그것을 더욱 효과적으로 보여주는 글자의 배치로 이루어진 캘리그라피는 정보 전 달 수단 이상의 의미를 가집니다.

캘리그라피는 90년대 후반에 기존의 서예, 펜글씨와 다른 방향성 을 제시하며 등장하였고 이후 각종 광고 및 디자인 등 대중이 쉽 게 접할 수 있는 영역에서 활발하게 쓰였습니다.

이제 캘리그라피는 많은 이들에게 친숙한 분야가 되었 고, 캘리그라피의 대중적 인기로 인해 작가의 고유한 창작 활동에서 누구나 참여할 수 있는 표현의 수단으 로 자리매김하게 되었습니다.

붓펜을 비롯한 간편한 필기도구와
함께 다양한 캘리그라피 서적이
등장했고, 편집 프로그램이 발달
하면서 캘리그라피는 전문가만이 쓰는 작품 감상의 대상이 아닌, 일상에 가
까워졌습니다.

캘리그라피는 도구에 따라서 다양한 감성이 표현됩니다. 거기에 쓰는 사
람의 마음과 감성을 담아 전달될 수 있도록 표현할 수 있습니다. 예술성
만을 강조한 잘 쓴 캘리그라피보다는 쓰는 사람의 감성을 담은, 개성이
묻어나는 글씨가 더 좋을 때가 있습니다.

여기서는 일상에서 쉽게 찾아볼 수
있는 작업 도구의 종류와 사용 방법
을 알아보고, 완성한 캘리그라피가
더 보기 좋도록 어울리는 배경 사진
을 선택하는 방법, 마지막으로 편집
프로그램과 모바일 애플리케이
션으로 사진과 글씨를 합성
하는 방법을 알아봅니다.

일상의 어느 날 나에게 또는 그 누군가를 다독이고 위로하며
용기를 주는 감성 캘리그라피를 써보세요.

## 작업 도구

캘리그라피의 작업 도구는 어떤 것이 있을까요? 반드시 전문 용품을 사용할 필요는 없습니다. 주변에서 쉽게 찾아볼 수 있는 작업 도구도 많으니까요.

### 가장 익숙한 도구, 연필

연필은 심이 딱딱하기 때문에 도구 고유의 탄성에 적응할 필요가 거의 없고, 변화도 적어 손쉽게 사용할 수 있습니다. 이런 특징이 다양한 굵기와 질감 변화를 표현하는데 있어 단점이 될 수 있지만, 연필심의 딱딱한 정도와 농도에 따라 세분화되어 있어서 용도에 알맞게 선택하여 사용할 수 있습니다.

연필 특유의 부스스하고 서걱서걱한 질감은 따뜻한 느낌을 주며, 쉽게 지울 수 있는 장점이 있습니다.

9H - 8H - 7H - 6H - 5H - 4H - 3H - 2H - H - F - B - 2B - 3B - 4B - 5B - 6B

심이 단단하고 색이 옅다. ⬅          ➡ 심이 부드럽고 색이 진하다.

### 연필과 함께 가장 친숙한 도구, 볼펜

볼펜은 작은 회전볼을 촉으로 하여 잉크가 묻어나오게끔 하는 필기구의 일종으로, 연필과 달리

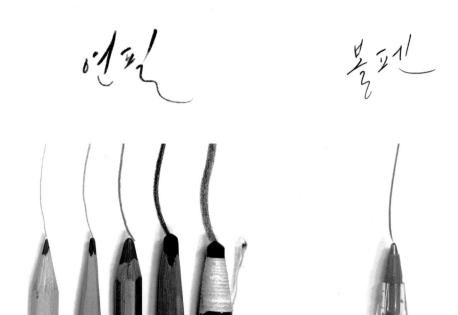

잉크의 매끄러운 질감을 갖고 있습니다. 촉이 짧고 단단하기 때문에 학습 없이 쉽게 사용할 수 있습니다.

## 붓의 특징을 나타낼 수 있는 붓펜

붓펜은 촉이 유연성과 탄성을 가진 섬유나 동물의 털로 만들어졌기 때문에 필압 조절을 통해 다양한 굵기 변화를 표현할 수 있어, 붓펜 하나만으로도 형태를 만들어낼 수 있습니다.

붓펜은 연필 잡듯이 편히 쥐면 되는데 세기에 따라 유연하게 반응하는 촉에 대한 이해와 섬세하게 다루는 방법 등 별도의 학습이 필요합니다.

여러 색의 붓펜이 존재하며 펜 촉 안에 잉크 대신 물을 넣어 사용하는 붓펜도 있어 그러데이션과 농도 조절 등 다양한 표현도 가능합니다. 가격 또한 저렴하기 때문에 부담 없이 사용할 수 있습니다.

## 펠트, 나일론 재질의 펜촉으로 제작된 마커펜

마커펜은 사인펜, 마킹펜 등으로도 불리며 흔히 사용하는 매직, 네임펜도 마커펜에 속합니다. 마커펜 촉은 '닙'이라고 부르며 원형, 사각형, 사선형, 브러쉬형 등 다양한 형태가 있습니다. 볼펜과 달리 닙에 잉크를 흡수하여 써내는 방식으로, 종이 외에 다양한 재질에도 사용하고 있습니다.

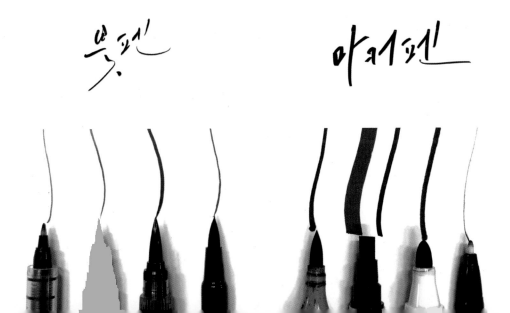

## 붓펜과 친해지기

유연한 붓펜의 촉과 익숙해지는 연습을 해볼까요? 연필 잡듯이 편하게 쥐고 그림에 맞춰 선을 그어보세요.

### 기본 가로 직선과 곡선 연습하기

차분한 속도로 굵기에 맞춰 선을 따라 그어보세요. 붓펜을 지면에 수직으로 세우면 얇은 선을 쉽게 그을 수 있습니다.

반대로 굵은 선을 그을 때는 붓펜의 기울기를 눕히면 좋습니다. 곡선은 붓펜이 손에 익지 않은 상태에서 빠르게 그리면 모양이 많이 흐트러질 수 있기 때문에 천천히 그립니다.

• 글자를 쓰는 속도와 별개로 선은 한 호흡에 단번에 긋는 것이 좋습니다.

• 위에 덧그리며 연습해 보세요.

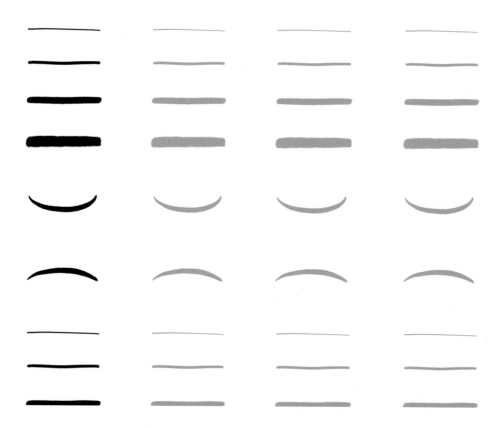

14

## 머리에 힘주기

획의 시작 부분에서 힘을 주어 쓰면 강하고 박력 있는 느낌을 표현할 수 있습니다. 잠시 시작점에 머물렀다 가볍게 끝을 날리며 써보세요. 약간 빠른 속도로 그리는 것이 좋습니다.

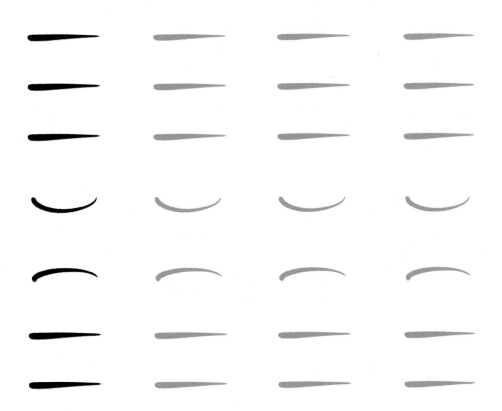

**TIP_ 붓펜의 종류**

붓펜은 촉의 형태에 따라 크게 스펀지형과 모필형으로 나뉩니다. 스펀지형 붓펜은 유연한 섬유로 만들어진 촉을 가지고 있으며, 적당한 탄성이 있어 초보자가 다루기 좋습니다. 가격도 저렴해서 쉽게 구할 수 있습니다.

모필형 붓펜은 탄성 있는 동물의 털로 만들어진 촉을 가지고 있으며, 스펀지형 붓펜에 비해 섬세한 표현이 가능하고 붓의 느낌을 많이 가집니다. 스펀지형 붓펜보다 1.5~2배 정도 비싸지만 촉의 길이와 질감, 색상에 따라 다양한 제품이 출시되어 있어서 용도에 알맞게 선택하여 사용할 수 있습니다.

## 마무리에 힘주기

이번에는 반대로 획의 시작 부분은 가볍게 힘을 빼고 끝으로 갈수록 힘을 주며 써보세요. 약간 느린 속도로 쓰는 것이 좋습니다. 획의 시작과 마무리 중 어떤 부분을 힘주어 쓰느냐에 따라 글자의 분위기는 달라집니다.

'ㄱ'은 가로획 'ㅡ'와 세로획 'ㅣ'로 구성되어 있습니다. 두 획을 연결하려면 가로 방향에서 세로 방향으로 꺾거나 굴려서 전환해야 합니다.

꺾어 진행하는 방법은 먼저 시작과 중간, 마무리 총 세 지점으로 구분하고, 각 지점을 따라 직각으로 꺾어 씁니다. 다음으로 굴려 진행하는 방법은 중간 지점을 건너뛰는 느낌으로 천천히 부드럽게 굴려 씁니다.

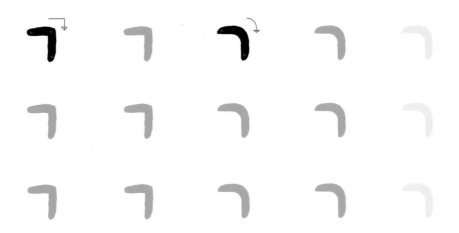

ㄴ 쓰기

'ㄱ'과 같은 방법으로 'ㄴ'도 써보세요.

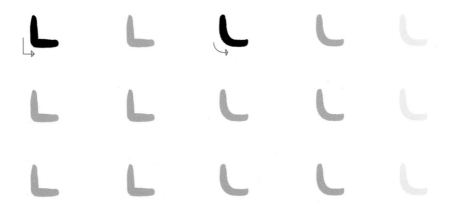

## 세로 사선 긋기

사선을 세로로 그으면 빠르고 힘있는 느낌을 표현할 수 있습니다. 다음 그림에 맞춰 가볍게 선을 그어보세요. 곧은 직선을 유지하려면 붓펜을 쥔 손뿐만 아니라 팔 전체를 움직이는 것이 좋습니다.

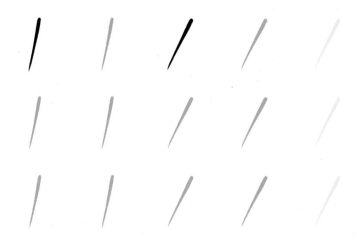

## 세로 곡선 쓰기

곡선은 직선에 비해 따뜻하고 우아한 느낌을 줍니다. 세로 곡선을 그릴 때는 물음표의 머리 부분을 떠올리며 그려보세요. 긴 획을 자연스럽게 그리려면 붓펜을 쥔 손과 함께 팔 전체를 움직이는 것이 좋습니다.

# 사진에 캘리그라피를 넣는 방법

사진 위에 글씨를 넣을 때는 글씨와 사진이 조화를 이루어야 하고, 어느 한쪽이 묻히는 것은 좋지 않습니다. 사진과 캘리그라피가 잘 어우러지는 방법을 알아봅니다.

## 여백이 있는 사진

사진에 여백이 많으면 사진 속 피사체와 부딪히지 않고 글씨를 자유롭게 배치할 수 있습니다. 주로 하늘, 바다 등의 풍경사진이 여기에 속합니다.

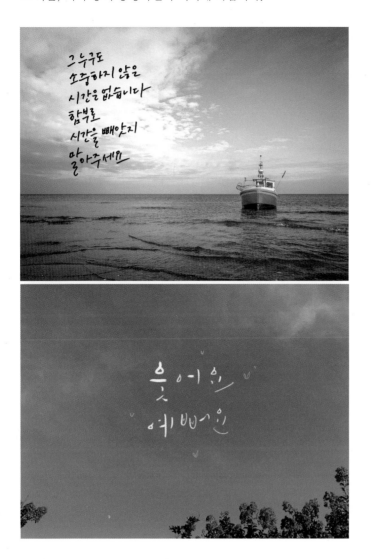

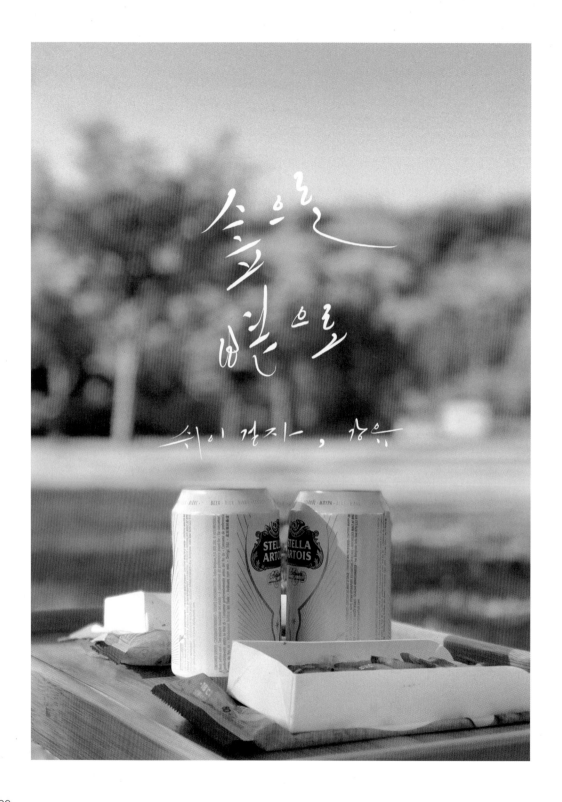

술으로
밤으로

쉬이 겉지, 강유

## 여백을 만들어 캘리그라피 넣기

어떤 사물이나 특정 인물을 강조한 사진은 여백이 넉넉하지 않아 글자를 넣기 어려울 수 있습니다. 또한 사진 속 피사체의 수가 많거나 구성이 복잡해도 글씨 넣을 자리를 찾기 어렵습니다. 이런 경우에는 화면을 자르거나 공간을 만들어 작업하는 것이 좋습니다.

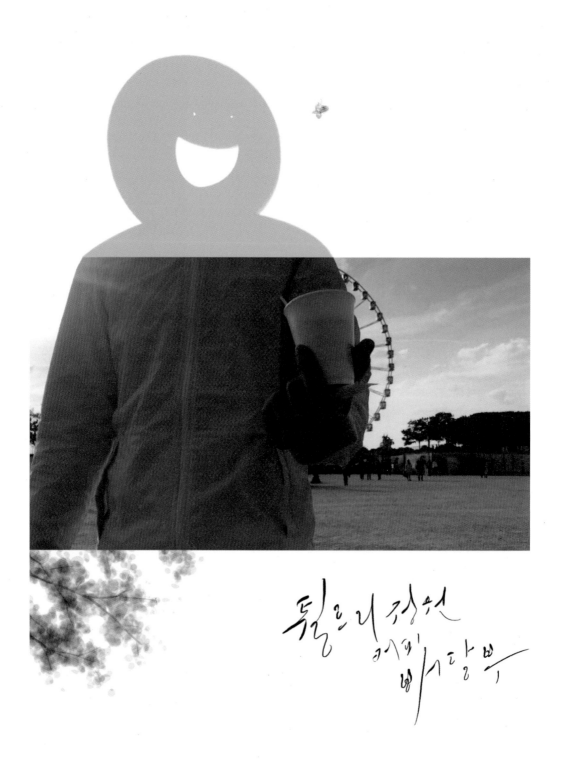

**TIP_ 감성을 담아 쓸 때의 팁**

1. 오늘의 기분에 맞는 사진과 문장을 준비하세요.

2. 오늘의 펜을 선택하세요.

3. 쓰고 싶은 글자의 느낌을 가로, 세로 선으로 표현해보세요.

4. 사진과 문장이 어울리는 글자들의 전체 모양을 선택하세요.
   (한 줄, 두 줄, 가로, 세로, 네모, 동그라미, 흩트려 쓰기 등)

5. 선택한 글자의 느낌과 모양대로 연습한 후 사진과 합성해 주세요.

6. 인화해서 간직하거나, SNS를 통해 주변 사람들과 공유하세요.

## 글자 색 조절하기

사진의 색이 짙고 어둡거나, 반대로 형형색색 화려한 색이 얽혀있다면 글씨가 사진에 묻힐 수 있습니다. 이런 경우에는 글씨를 눈에 띄는 색으로 바꾸거나, 글씨를 넣을 부분에만 밝은 색의 밑배경을 두는 것도 좋은 방법이 될 수 있습니다.

# 색 글씨 쓰기

검은색으로 글씨를 쓰고 포토샵 같은 프로그램을 이용해 글씨의 색을 바꿀 수도 있지만, 색 붓펜이나 수채화 물감 등을 이용하면 다양한 색 글씨를 쓸 수 있습니다. 여러 도구를 이용하여 색글씨를 쓰는 방법을 알아보겠습니다.

## 색 붓펜 글씨

**필요한 재료 Ⅰ** 색 붓펜, 물통, 버리는 수건, 엽서종이

색 붓펜은 화방, 서점, 문구점에서 구입할 수 있습니다. 여러 종류의 붓펜 중에서 모필(붓의 털과 비슷한 재질)에 가까운 색 붓펜을 사용할 것인데, 이 붓펜은 색을 섞어 쓸 수 있고 물을 타서 농도를 조정할 수도 있기 때문입니다.

하나의 색을 점점 연하거나 진하게 표현하거나 두 가지 이상의 색을 자연스럽게 변하듯이 표현하는 것을 그러데이션이라고 합니다.

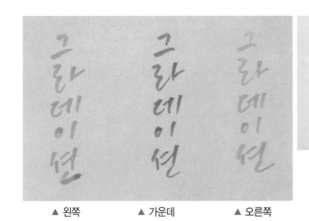

▲ 왼쪽        ▲ 가운데        ▲ 오른쪽

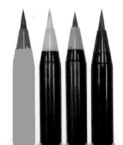

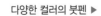
다양한 컬러의 붓펜 ▶

25

그러데이션을 표현하기 위해서는 물통이 필요합니다.

앞쪽 그림에서 가운데는 물에 닿지 않은 색 붓펜으로 쓴 글씨입니다. 왼쪽은 물통에 붓펜 끝만 살짝 넣었다 빼서 칠한 것이고, 오른쪽은 물통에 붓펜 머리 부분이 모두 잠기게 넣었다 빼서 칠한 것입니다.

물의 양에 따라 하나의 색을 다양하게 표현할 수 있습니다. 하지만 붓펜의 길이는 1cm 미만으로 매우 짧기 때문에 글씨를 쓸 때는 그러데이션을 표현하기 어렵습니다. 하지만 다음과 같은 방법으로 두 색을 섞어 쓰면 쉽게 그러데이션을 표현할 수 있습니다.

❶ 두 붓펜을 물통에 넣었다 바로 뺍니다.

❷ 붓펜에 물이 너무 많이 묻으면 버리는 수건에 물기를 조금 닦아냅니다.

❸ 두 붓펜의 끝을 5-10초 정도 겹쳐둡니다.

❹ 중심이 되는 색 붓펜으로 글씨를 씁니다.

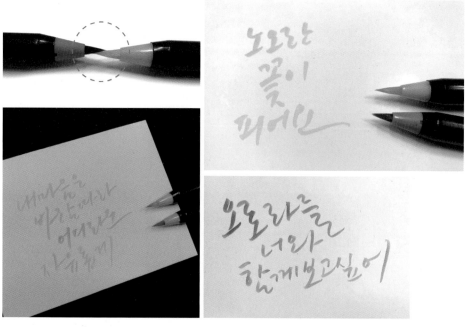

▲ 붓펜의 색상과 붓펜의 끝을 겹쳐두는 시간에 따라 그러데이션 표현이 다르게 나올 수 있습니다.

## 수채화 붓펜 글씨

수채화 물감을 이용한 색 글씨 쓰는 방법에 대해 알아보 겠습니다. 이 방법은 재료가 하나도 없을 경우 재료비가 많이 드는 단점이 있습니다.

기존에 사용하던 물감과 붓이 있다면 사용해도 좋지만, 유화나 아크릴 물감은 사용이 어렵습니다.

만약 재료를 구매해야 한다면 화방이나 인터넷 검색을 통해 저렴한 붓, 물감(13색 또는 20색), 미니 팔레트를 사는 것을 추천합니다.

수채화 물감은 팔레트에 물감을 짜서 하루 정도 잘 말려서 사용하세요. 말리지 않으면 물감이 모두 팔레트 반대쪽으로 옮겨갈 수 있으니 유의하세요.

### 두 가지 색으로 글씨 쓰기

두 가지 색을 번갈아 가면서 글씨를 쓰는 방법은 다음과 같습니다.

❶ 원하는 색 두 가지를 정합니다.

❷ 두 붓을 물통에 넣었다 빼고, 버리는 수건에 물기를 조금 닦아냅니다.

❸ 각각의 붓에 물감을 묻힙니다.

❹ 원하는 색 배열로 자음과 모음을 써서 완성합니다.

참 쉬운 방법이죠?

물감의 농도를 조절해서 색을 연하거나 진하게 만들 수 있습니다. 물감의 농도 조절은 직접
해보면서 터득하는 것이 좋습니다.

## 글씨에 어울리는 배경 그리기

**필요한 재료 |** 빽붓, 수채화 물감, 팔레트, 물통, 버리는 수건, 엽서종이

글씨와 어울리는 배경을 그리고, 그 위에 글씨를 써보겠습
니다.

필요한 재료에 빽붓이 추가되었는데, 배경을 칠할 때 사용
되는 이유로 이름이 빽붓입니다.

빽붓은 용도에 따라 크기가 다양하지만 사용할 종이가 작
기 때문에 5cm정도의 작은 붓을 사용해도 좋습니다.

먼저 글에 어울리는 이미지를 생각합니다. 이미지를 단순
하게 표현하는 것이 목적이기 때문에 너무 심각하게 고민하
지 않아도 됩니다.

■ '숲'이라는 단어가 중요한 문장이기 때문에 산의 모습을 단순화하여 표현했습니다.

■ 좋아하는 사람과 함께하여 설레는 느낌을 표현하기 위해 사랑스러운 분홍색으로 배경을 칠했습니다.

■ '오로라'라는 단어와 어울리도록 두 가지 색을 섞어서 그러데이션을 표현했습니다.

배경 이미지를 칠하면 종이가 마를 때까지 기다려야 합니다.

바로 글씨를 쓸 경우에는 글자가 다 번져서 알아볼 수 없습니다. 글씨를 잘못 쓰거나 글자 모양이 마음에 들지 않을 수 있기 때문에 여러 장의 이미지를 만들어두면 좋습니다. 종이가 마르면 차례대로 글씨를 써서 완성합니다.

물감의 농도에 따라 같은 색을 사용해도 다른 배경이 나올 수 있습니다. 그 또한 수채화의 자연스러운 모습이니 우연성을 즐겨보세요.

## 펄 물감 붓글씨

**필요한 재료 l** 세필, 펄 물감, 물통, 버리는 수건, 엽서종이(흰색, 크라프트, 검은색)

펄 물감으로 글씨를 쓸 때는 작은 세필이나 수채화 물감 붓을 사용합니다. 펄 물감은 이름 그대로 펄이 들어간 물감이라 글씨를 쓰면 글씨가 반짝이는 효과가 있습니다. 화방, 필방이나 인터넷 검색을 통해 구입할 수 있습니다.

펄 물감은 빛에 비췄을 때 더 반짝이기 때문에 흰색 종이보다 크라프트나 검은색 종이 위에서 더 돋보입니다.

펄 물감은 펄 성분이 물을 흡수해서 금방 마르기 때문에 수채화 물감보다 물을 많이 섞어서 사용하는 것이 좋습니다.

먼저 붓에 물을 적시고 펄 물감을 붓에 묻힙니다. 물감이 마르는 느낌이 들면 물통에서 물을 더 묻혀서 물감이 붓에 충분히 스며들게 하고 글씨를 씁니다. 물을 많이 사용하기 때문에 종이는 두꺼운 것이 좋습니다. 일반적으로 쉽게 구입할 수 있는 스케치북은 130g 종이인데, 150g 이상의 종이를 사용해주세요. 그렇지 않으면 글씨 부분만 쭈글쭈글해져서 완벽한 엽서의 느낌을 주지 못할 수 있습니다. 화방이나 문구점에서 150g 이상의 종이를 문

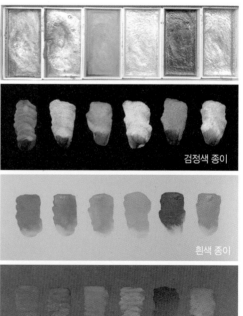

검정색 종이

흰색 종이

크라프트 종이

의하면 구매할 수 있습니다.

글에 어울리는 물감과 종이의 색을 정하고 글씨를 쓰면 됩니다.

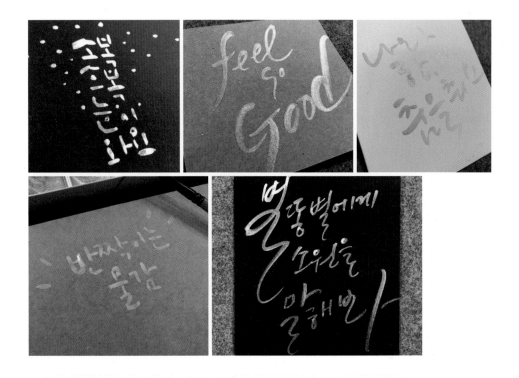

**TIP_ 글씨를 잘 쓰고 싶다면?**

1. 줄을 맞춰 쓰세요.
    - 줄을 맞춰 쓰면 글씨가 정돈되어 보입니다.
    - 줄이 있는 노트를 사용하거나 기본선을 긋고 연습하세요.
2. 글씨를 크게 쓰세요.
    - 한 글자를 기준으로 최소 2cm~3cm 정도로 쓰세요.
3. 띄어쓰기를 하지 마세요.
    - 글자의 형태를 연습하는 동안에는 띄어 쓰지 않는 것이 좋습니다.
    - 띄어 쓰는 공간을 생각하다 보면 글자들의 크기가 달라지기 쉽습니다.
    - 단어 사이는 띄어 쓰지 않지만 글자가 20자 이상이면 문장과 문장 사이는 적당히 띄는 것
      이 좋습니다.
4. 꾸준히 연습하세요.
    - 손글씨로 일기를 쓰면서 꾸준한 연습을 하면 좋습니다.

# 짧은 글쓰기

글씨는 다양성입니다. 손에 힘을 빼고,
심호흡을 한 다음 행복한 짧은 글을 써 볼까요?

# 01
## 밝은 느낌의 캘리그라피

빛나는 청춘

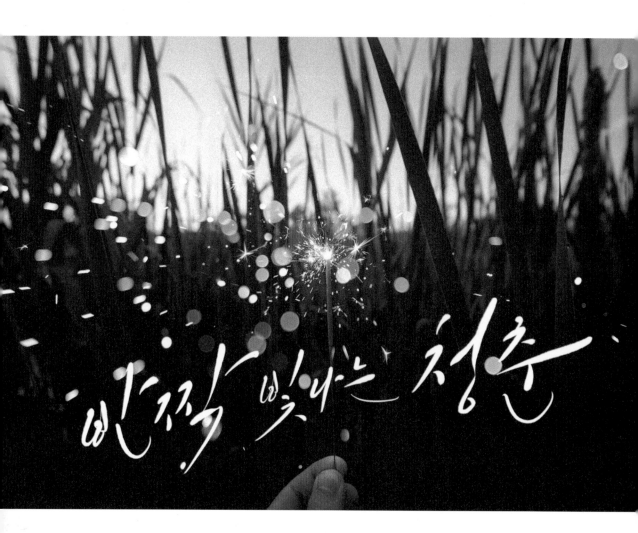

글자를 점점 오른쪽 상단으로 올라가게 배열하고, 획의 마무리도 올려주면 밝은 분위기를 연출할 수 있습니다. 받침 'ㄴ'은 웃는 입 모양으로도 많이 사용됩니다.

글자의 위치는 사진 정가운데 폭죽 불꽃을 피해 정하는게 좋습니다.

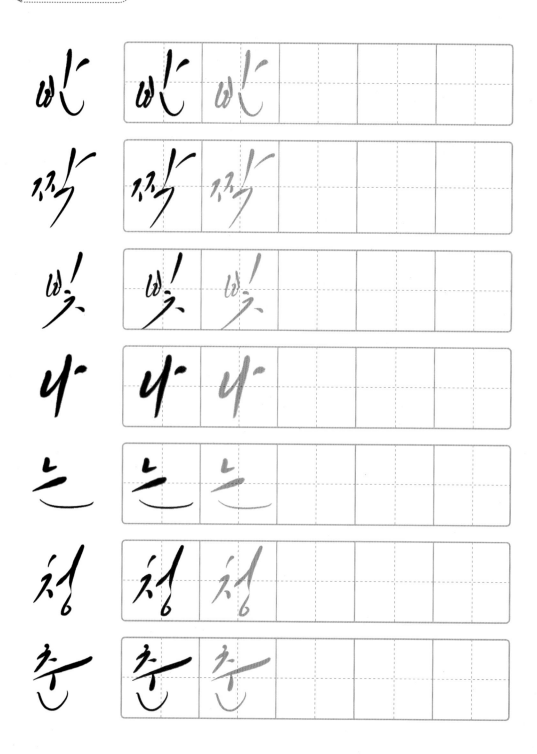

빛깔 맛있는 청춘

빛깔 맛있는 청춘

# 02
## 귀여운 캘리그라피

웃어요, 예뻐요

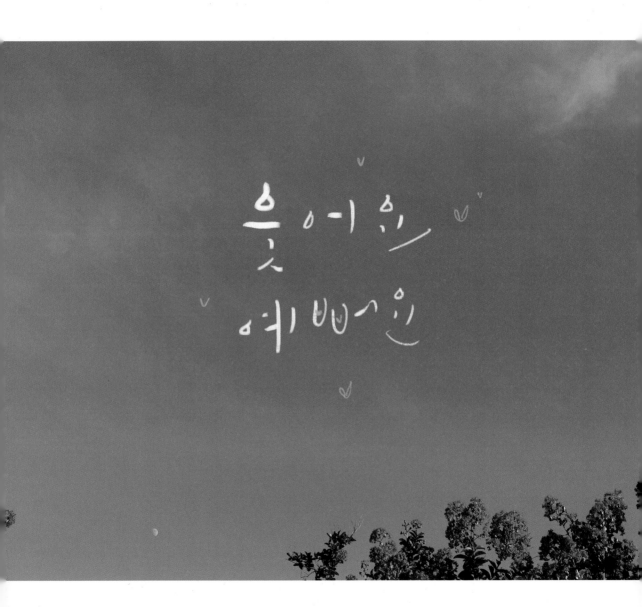

**스타일** 짤막한 획은 아기자기하고 귀여운 느낌을 줄 수 있습니다. 또 모음 'ㅗ','ㅛ'의 'ㅡ'를 웃는 입 모양으로 활용하면 문장에 맞는 밝은 분위기를 연출할 수 있습니다. 한 획 한 획 밝은 마음으로 써볼까요?

'ㅃ' 안의 하트까지 예쁘게 그려주세요.

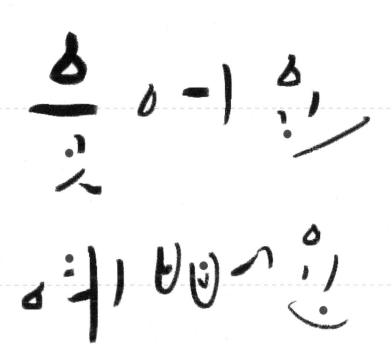

따라서 써보세요

웃어요

예뻐요

웃어요

예뻐요

웃어요

예뻐요

# 03
## 세련된 느낌의 캘리그라피

찬란한 하루

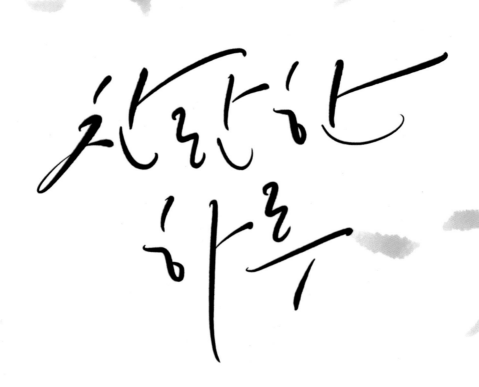

비스듬한 기울기로 작업된 사체입니다.

글자의 가로, 세로 기울기가 바르게 되어 있을 때보다 속도감과 세련된 느낌
이 잘 표현됩니다. 사체를 연습할 때 가장 중요한 것은 기울기입니다.

가로, 세로 축을 일정한 방향에 맞춰 써보세요.

초성에 비해 중성과 종성을 늘씬하게 만들어 주면 화려하고 세련된 스타일을
연출할 수 있습니다.

빨간 점이 찍힌 부분처럼 획을 과장하여 '찬란함'을 표현해보세요.

붓펜은 촉의 형태에 따라 크게 모필형과 스펀지촉의 두 가지로 나뉘는데, 초
보자의 경우 탄성이 적당한 스펀지촉 붓펜이 사용하기 편합니다.

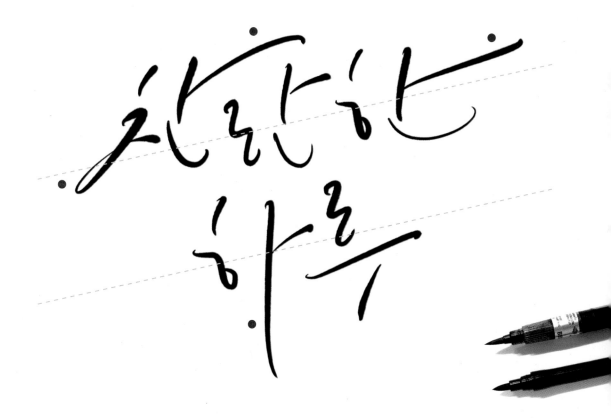

찬란한
하루

찬란한
하루

찬란한
하루

# 힘을 주는 캘리그라피

내가 지켜줄게

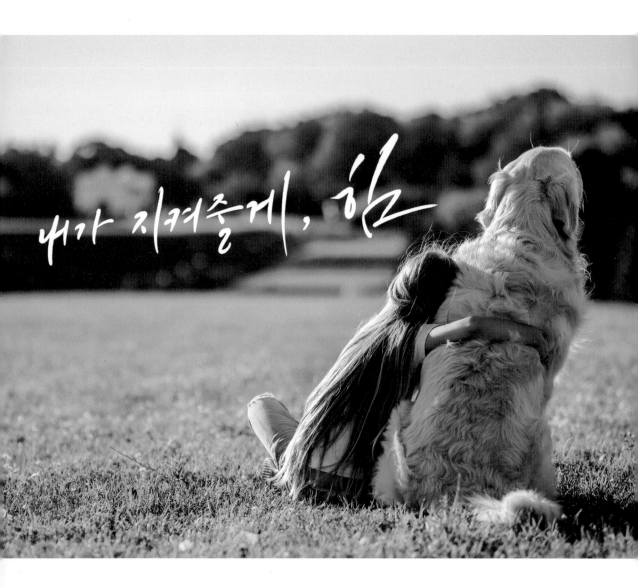

직접 소리내어 읽어보고, 목소리가 세게 나오는 부분의 획 길이나 글자의 크기, 굵기를 강조해 보세요.

내가 지켜줄게, 힘

내가 지켜줄게, 힘

내　내　내

가　가　가

지　지　지

ㅕ　ㅕ　ㅕ

줄　줄　줄

게　게　게

함　함　함

내가 지켜줄게, 힘

내가 지켜줄게, 힘

# 세로 한 줄 캘리그라피

유일한 존재

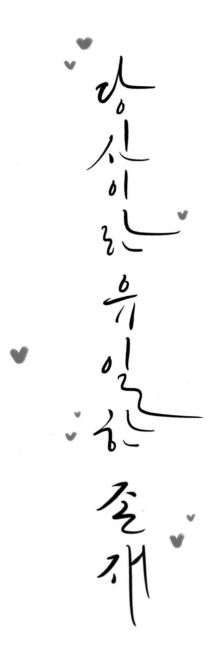

가로쓰기가 일반적인 만큼, 세로로 글자를 배열하는 것은 쉽지 않습니다.
먼저 기준선을 만들어서 중심을 잘 지키는 연습을 해보세요.
기준선 양 옆 넉넉한 공간을 이용해 과감한 선을 그어볼까요?

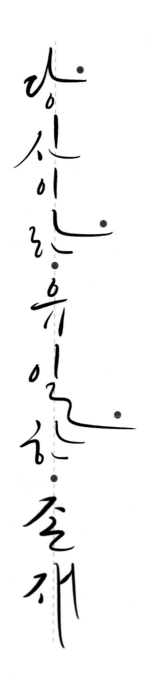

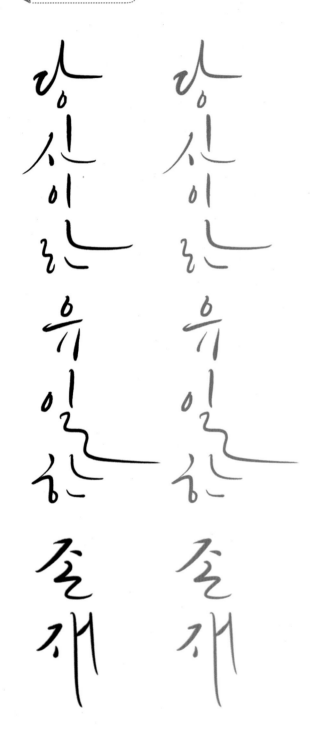

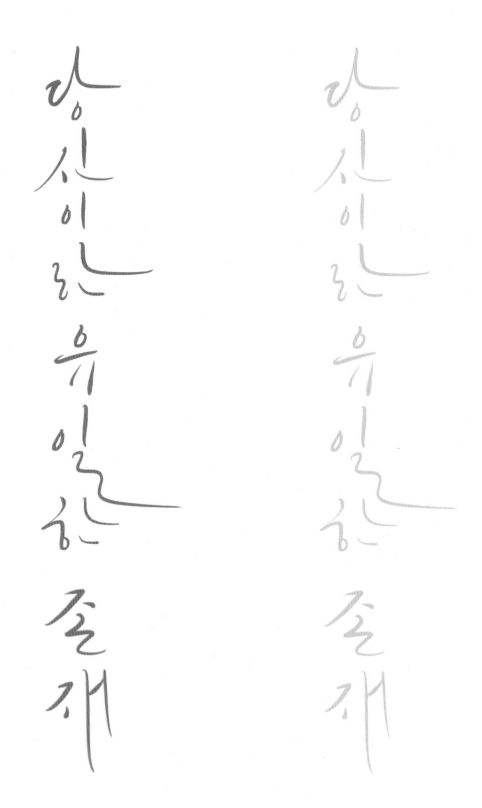

당신이란
유일한
존재

# 긍정적인 느낌의 캘리그라피

괜찮아

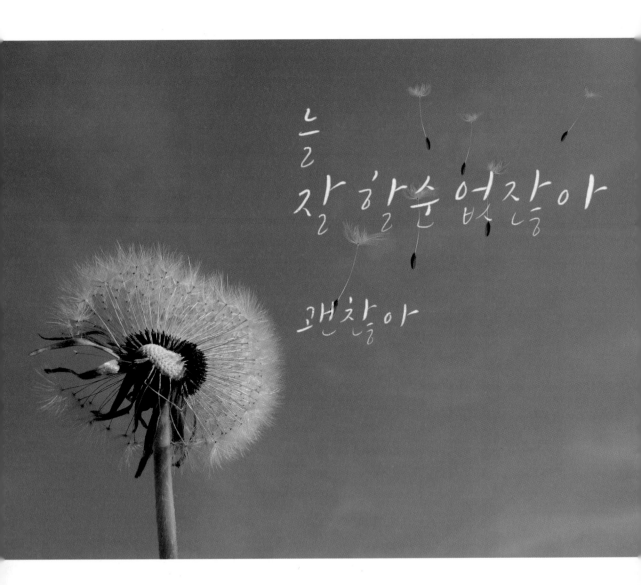

부드럽고 긍정적인 목소리를 표현할 때는 직선보다 곡선을 많이 활용하는데요. 곡선의 구부러지는 정도나 글자 배열에서의 곡선 활용 등으로 감정의 세기를 나타낼 수 있기 때문입니다.

곡선을 작업할 때는 획이 꺾이는 부분을 둥글게 굴려 나가는 것이 중요합니다. 이를테면, 'ㄹ'에서 보이는 각진 부분을 'S'처럼 각을 없애고 둥글게 진행하는 것입니다.

빠르지 않게 부드러운 호흡으로 한번 써볼까요?

늘
잘 할 순 없잖아

괜찮아

늘 | 늘 | 늘 | | | |

잘 | 잘 | 잘 | | | |

할 | 할 | 할 | | | |

순 | 순 | 순 | | | |

없 | 없 | 없 | | | |

잘 | 잘 | 잘 | | | |

아 | 아 | 아 | | | |

늘
잘 할순 없잖아

괜찮아

늘
잘 할순 없잖아

괜찮아

늘
잘할순 없잖아

괜찮아

늘
잘할순 없잖아

괜찮아

# 가운데 정렬 캘리그라피

그래, 오늘은 야식이다!

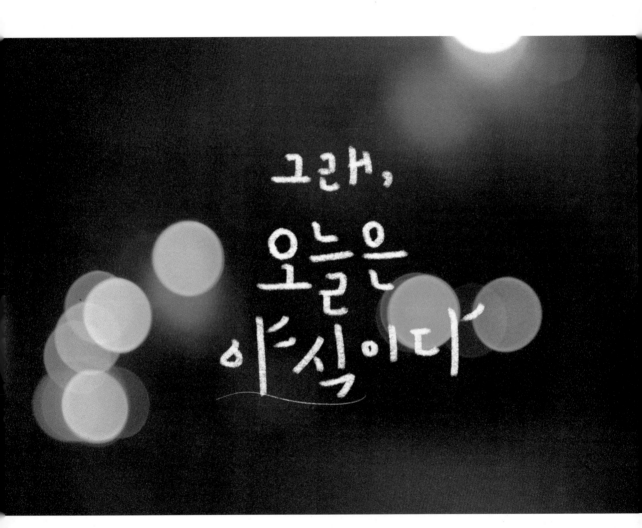

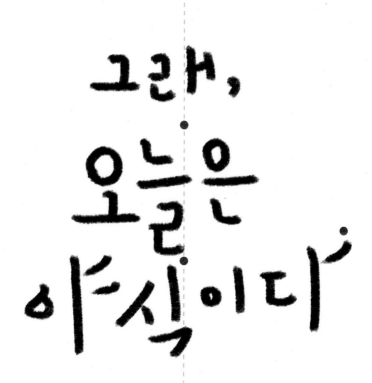

**스타일**    가운데 정렬로 문장을 구성하면 덩어리감이 생기면서 주목성이 좋아집니다.
글자 마지막 획을 과장하면 '!', '~', '…'등의 부호를 표현할 수 있습니다.

그래,
오늘은
야식이다

오 | 오 | 오 |  |  |  |  |

늘 | 늘 | 늘 |  |  |  |  |

은 | 은 | 은 |  |  |  |  |

아 | 아 | 아 |  |  |  |  |

식 | 식 | 식 |  |  |  |  |

이 | 이 | 이 |  |  |  |  |

다 | 다 | 다 |  |  |  |  |

그래,
오늘은
야식이다

그래,
오늘은
야식이다

그래,
오늘은
야식이다

# 속도감이 있는 캘리그라피

됐고, 맥주 한 잔!

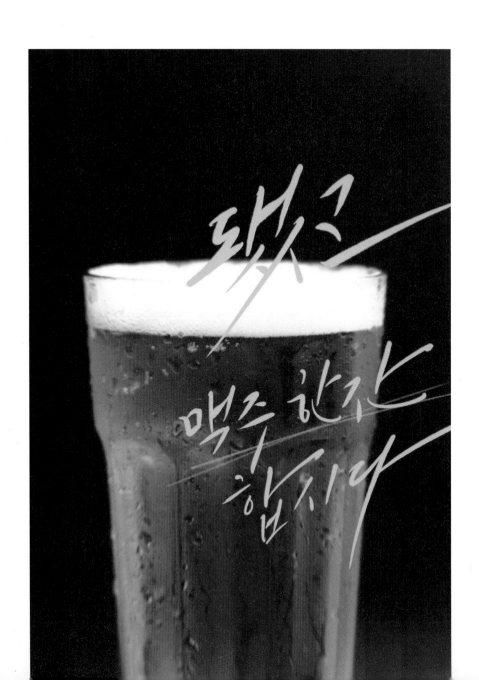

힘 있고 속도감이 느껴지는 목소리를 표현할 때는 글줄의 배열을 상향으로 쓰고, 직선을 활용하여 중간 중간 시원하게 뻗는 획을 그어주면 좋습니다.

사진 속 여백이 많지 않을 때는 글자의 색을 조정하여 구성 요소 간에 부딪힘을 줄입니다.

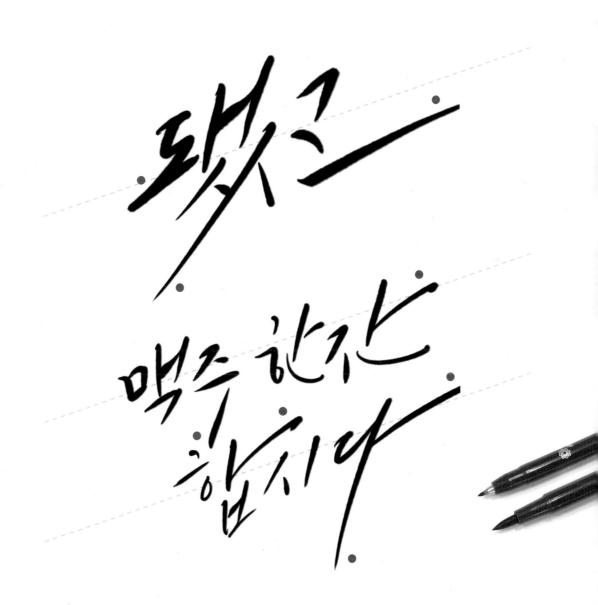

됐

그

맥

주

就

北

됐고

맥주 한잔
합시다

됐고

맥주 한잔
합시다

# 09
## 연필 캘리그라피

애쓰지 마요

너무
애쓰지
마요
충분히
잘하고
있어요

모음을 시작할 때 살짝 꺾어, 돌기를 만들면 귀여운 글자에도 정갈함이 묻어
납니다. 어른스러운 글자는 더욱 우아하고 고풍스러워 보이지요.
빠르지 않은 속도로 차근차근 써보세요.

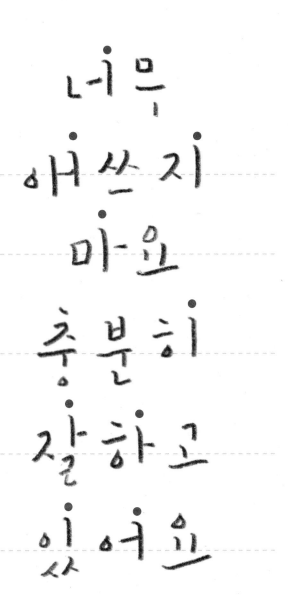

너무
애쓰지
마요
충분히
잘하고
있어요

너　너 너

우　우 우

애　애 애

산　산 산

지　지 지

마　마 마

요　요 요

너무
애쓰지
마요
충분히
잘하고
있어요

너무
애쓰지
마요
충분히
잘하고
있어요

# 시원시원한 캘리그라피

바로 그거에요

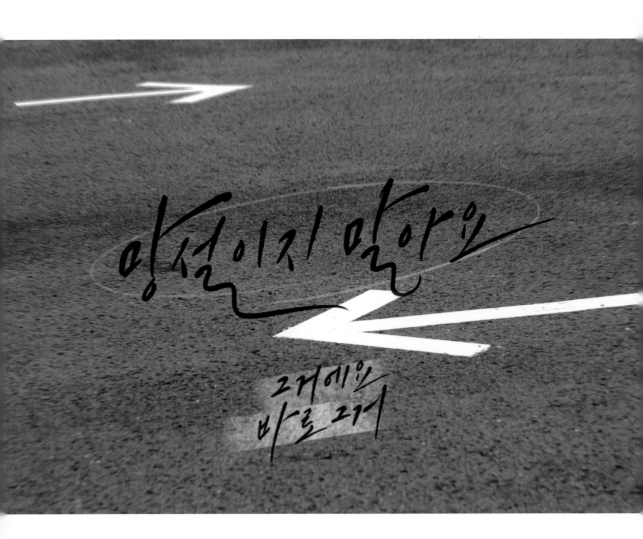

시원한 억양에는 시원한 획이 필요하겠죠?

그런데 쭉 뻗는 획을 사용하다 보면 다음 글줄을 이어나가기 힘든 상황이 생길 수 있습니다. 그럴 때는 굳이 윗줄과 붙이려 하지 말고 줄 간격을 넉넉히 떼고 작업하세요.

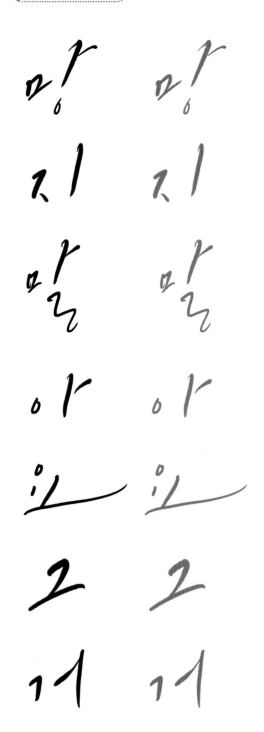

망
지
말
아
요
그
서

망설이지 말아요

그게에요
바로 그게

망설이지 말아요

그게에요
바로 그게

# 11
## 서로 다른 크기의 캘리그라피

오늘 하루 끝

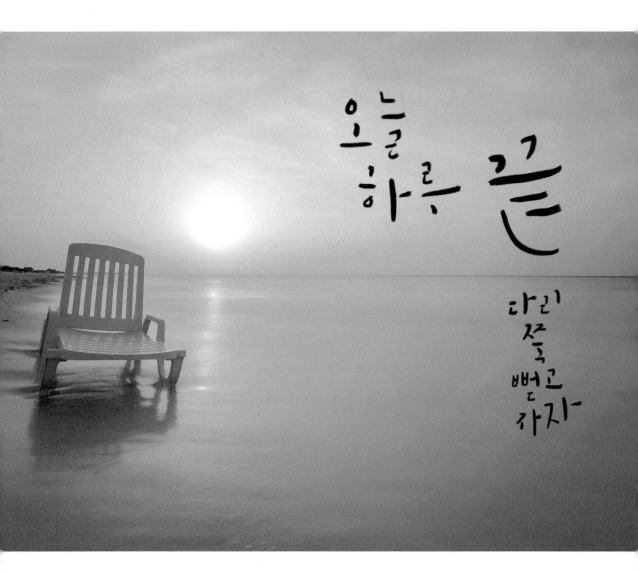

반듯반듯 쓰면서 파트별로 글자의 크기를 다르게 써보세요.

글자의 수가 많아질수록 자칫 약해지는 전달력을 보완하는 방법입니다.

중요한 부분은 강조하고 다른 부분은 상대적으로 약하게 표현하면 작가의 의
도를 효과적으로 전달할 수 있습니다.

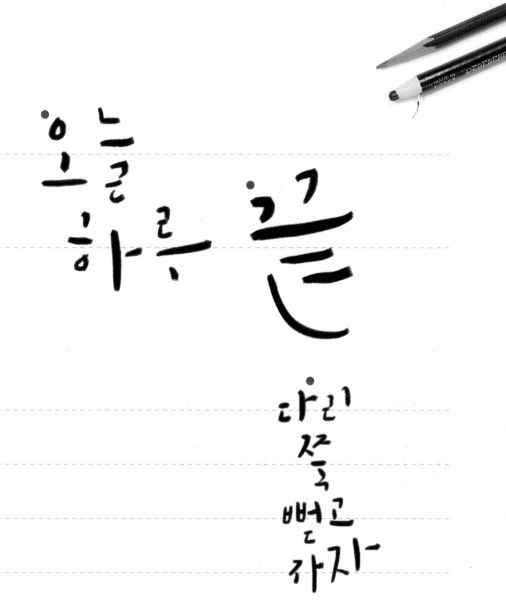

오늘 하루 끝
다른 쪽 뻗고 자자

오

늘

하

루

끝

차

자

| 오 | 오 | | | | |
|---|---|---|---|---|---|
| 늘 | 늘 | | | | |
| 하 | 하 | | | | |
| 루 | 루 | | | | |
| 끝 | 끝 | | | | |
| 차 | 차 | | | | |
| 자 | 자 | | | | |

오늘 하루 끝

다리 쭉 뻗고 자자

오늘 하루 끝

다리 쭉 뻗고 자자

# 12
## 시각적으로 재미있는 캘리그라피

쉬는 날

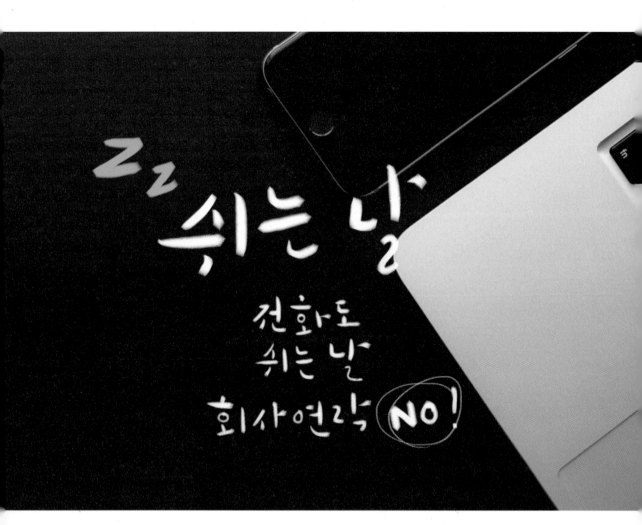

긴 문장을 정리할 때, 단어나 문장별로 중요한 순서를 나누고 그에 맞게 글자의 굵기, 크기, 길이 등을 구분하면 시각적으로 재미있게 표현할 수 있습니다. 또 주목성과 전달력도 좋아집니다.

쉬는 날

전화도
쉬는 날
회사연락 NO!

전화도 쉬는 날 회사

전화도 쉬는 날 회사

# 쉬는 날

전화도
쉬는 날
회사연락 NO!

쉬는 날

전화도
쉬는 날
회사연락 NO!

# 정적인 캘리그라피

아무것도 하지 않기

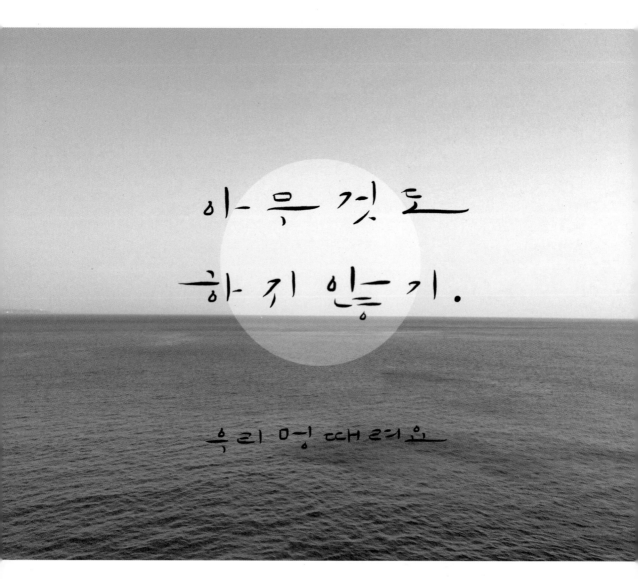

잔잔한 물결처럼 글줄의 높낮이 변화를 줄이고 글자 폭을 넓게 쓰면 호흡이 길어져 여유로운 느낌을 줄 수 있습니다. 복잡하게 선을 이어나가지 말고 담백하게 써 보세요.

이런 글자에는 단순하고 여백이 많은 사진을 선택하는 것이 좋습니다.

아무것도

하지 않기

우리 맘대로예요

87

아 아

음 음

껏 껏

도 도

하 하

기 기

인 인

기 기

88

아무것도

하지 않기.

우리 맘 때로요

아무것도

하지 않기.

우리 맘 때로요

아무것도

하지 않기.

우리 맘 때 리오

아무것도

하지 않기.

우리 맘 때 리오

# 14
## 과장된 획이 있는 캘리그라피

최고였어요

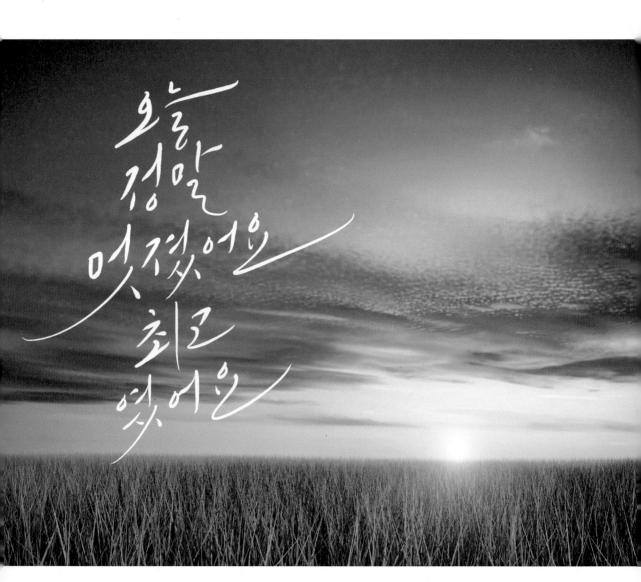

고조된 감정과 분위기를 표현할 때는 그만큼 과장된 획을 사용하는 것이 좋습니다. 강조한 획들이 다른 글자를 방해하고 전체 구성을 망가뜨릴 수 있으니 열린 공간으로 향하는 획과 닫히는 공간으로 향하는 획을 잘 구분해서 써보세요.

사진 속 구성 요소가 뚜렷하지 않을 때는 상대적으로 글자를 개성있고 과감하게 작업할 수 있고, 글자의 위치나 배열도 보다 자유롭게 구성할 수 있습니다.

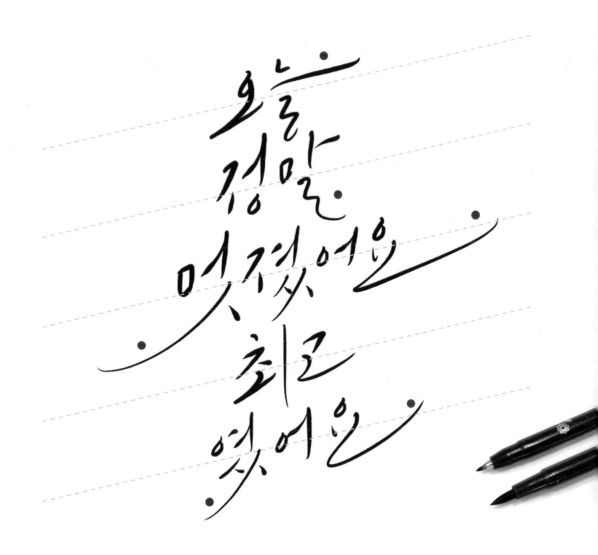

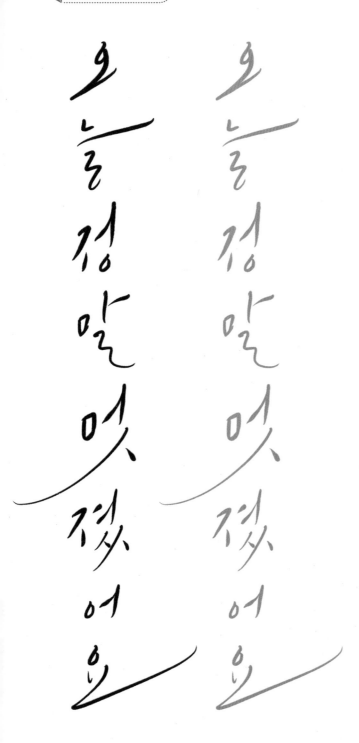

오늘 정말 멋졌어요

오늘
정말
멋졌어요
최고
였어요

오늘
정말
멋졌어요
최고
였어요

# 15
## 또박또박 쓰는 캘리그라피

이불 속

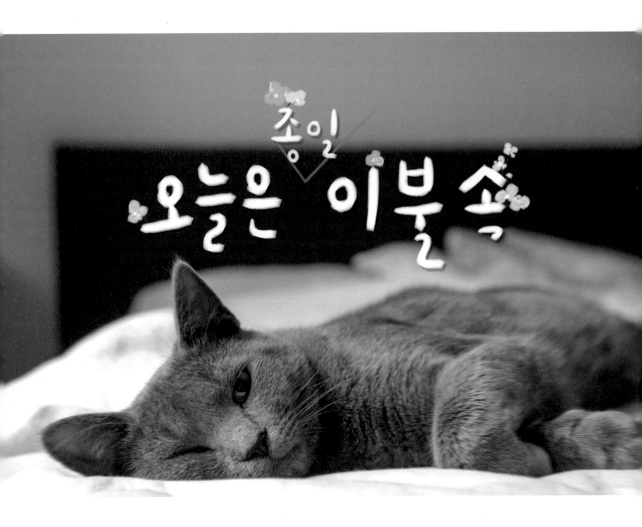

**스타일**

가로 중심을 잘 맞춰서 또박또박 담백하게 써보세요.

연필, 볼펜처럼 촉이 짧고 딱딱한 도구를 사용할 때 필압과 힘의 세기를 조절하며 쓰면 단조로움을 피할 수 있습니다.

사진 속 고양이와 글자 모두 잘 보이도록 서로의 공간을 잘 지키며 써보세요.

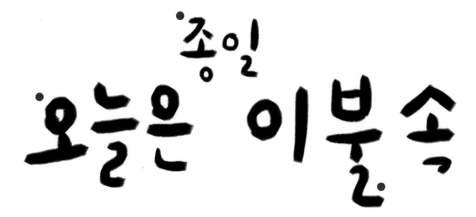

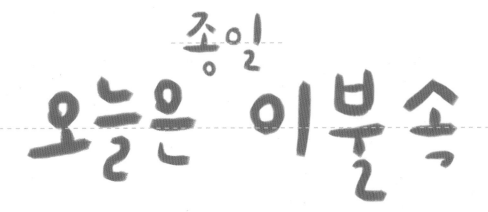

| 종 | 종 | 종 | | | |
| 일 | 일 | 일 | | | |
| 오 | 오 | 오 | | | |
| 늘 | 늘 | 늘 | | | |
| 이 | 이 | 이 | | | |
| 불 | 불 | 불 | | | |
| 속 | 속 | 속 | | | |

종일
오늘은 이불 속

종일
오늘은 이불 속

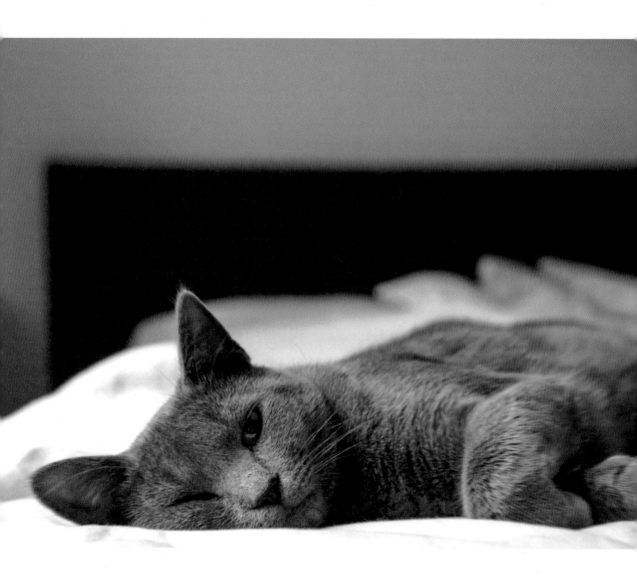

오늘은 종일 이불 속

오늘은 종일 이불 속

# 사체 캘리그라피

오늘은 졌지만, 조만간 이깁시다

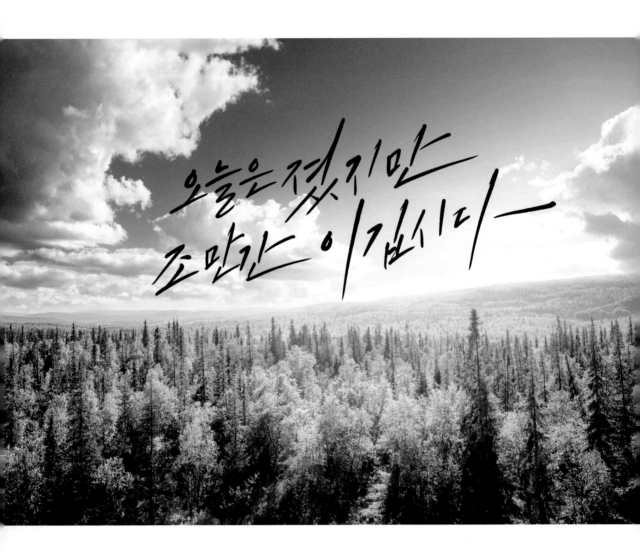

**스타일**

가로, 세로 기울기에 주의하며 써볼까요.

기울기가 있는 사체의 경우에도 직선과 곡선 사용, 쓰는 속도 등에 따라 다양한 느낌을 줄 수 있습니다.

중간에 강조하고 싶은 부분이 있다면 획을 길게 써보세요.

조
만
간
이
갑
시
다

조
만
간
이
갑
시
다

오늘은 졌지만
조만간 이깁시다—

오늘은 졌지만
조만간 이깁시다—

# 17
## 밀도감 높은 캘리그라피

당신이 걸어온 길

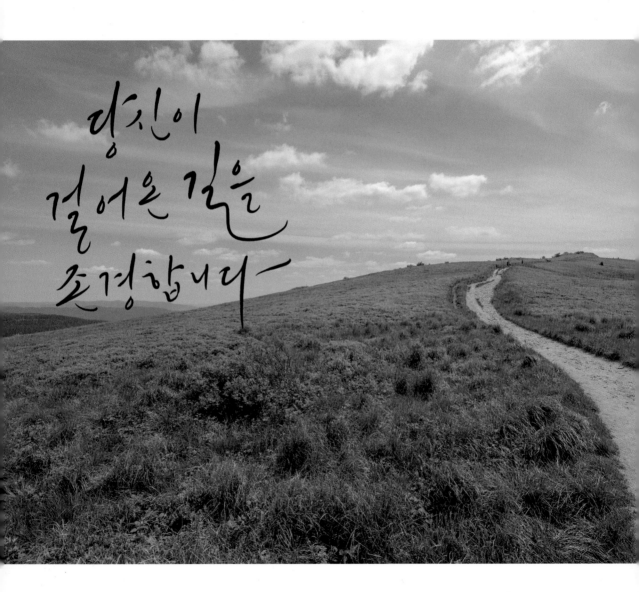

글자와 줄 간격을 좁혀 밀도를 높여 쓰면 한 글자 한 글자가 시선을 끌기보다 글자 덩어리 전체를 먼저 보게 되고, 덩어리의 형태가 단순하기 때문에 정돈된 느낌을 줄 수 있습니다.

글자나 획끼리 서로 부딪히기 쉬우니, 획 길이와 글자 크기 조절에 유의하며 써보세요.

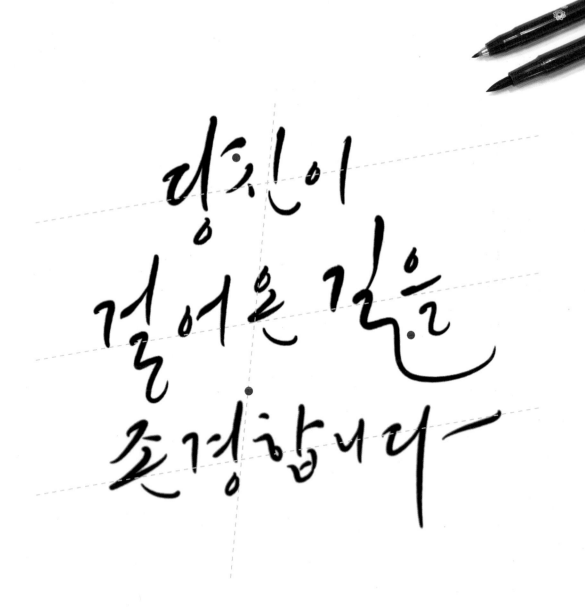

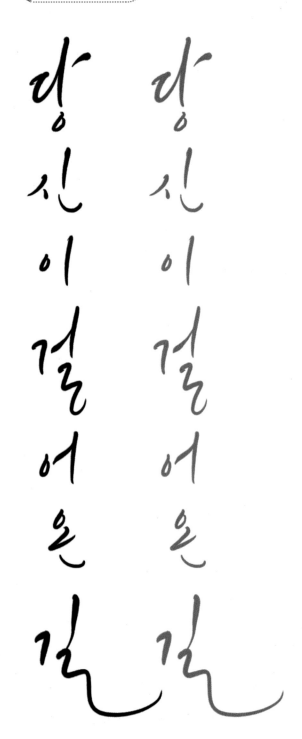

당신이 걸어온 길

당신이
걸어온 길을
존경합니다

당신이
걸어온 길을
존경합니다

당신이
걸어온 길을
존경합니다

# 18
## 연필로 쓰는 캘리그라피
좋은 아침

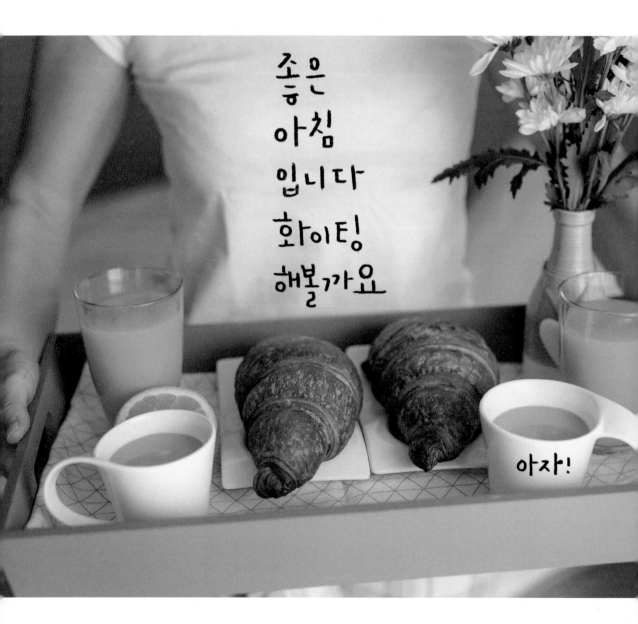

사각사각 연필로 꾹 눌러가며 꾸밈없이 써볼까요.
앞 줄만 맞춰서요!

좋은
아침
입니다
화이팅
해볼까요      아자!

좋 | 좋 | 좋 | | | |

은 | 은 | 은 | | | |

아 | 아 | 아 | | | |

침 | 침 | 침 | | | |

입 | 입 | 입 | | | |

니 | 니 | 니 | | | |

다 | 다 | 다 | | | |

좋은
아침
입니다
화이팅
해볼까요

좋은
아침
입니다
화이팅
해볼까요

# 19
## 균형있는 캘리그라피

내말

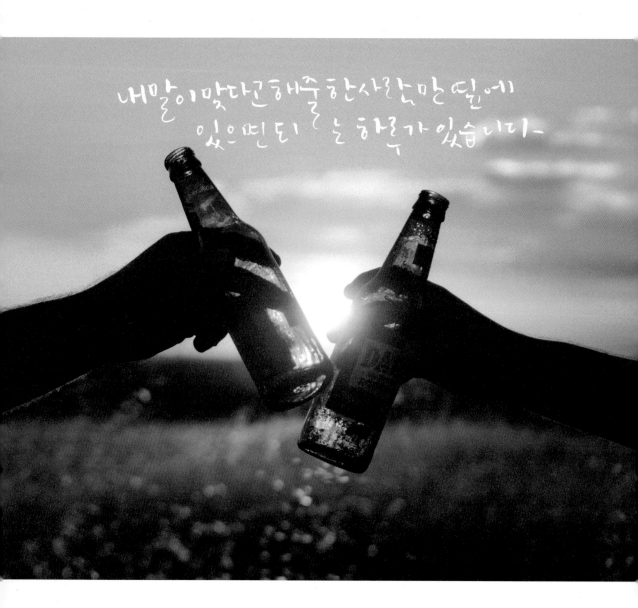

'말', '줄'의 'ㄹ'을 흘려서 쓰면 다른 글자보다 커질 수 있습니다. 당황하지 말고 아랫줄에 글씨들을 비켜 써주세요. 두 번째 글줄에서는 '이' 뒷부분부터 시작해서 '줄' 부분은 띄고 '한'자부터 써보세요.
차분하게 전체적인 균형을 맞추며 쓰는 연습을 해보세요.

내말이맞다고해줄 한사람만 뙨에
있으면되  는 하루가 있습니다

내말이맞다고해줄한사람만 뙨에
있으면되  는 하루가 있습니다

내 말이 맞다고 해줘

내 말이 맞다고 해줘

내말이맞다고해줄한사람만곁에
있으면되는하루가있습니다

내말이맞다고해줄한사람만곁에
있으면되는하루가있습니다

# 가로 한줄 캘리그라피

소중한 사람

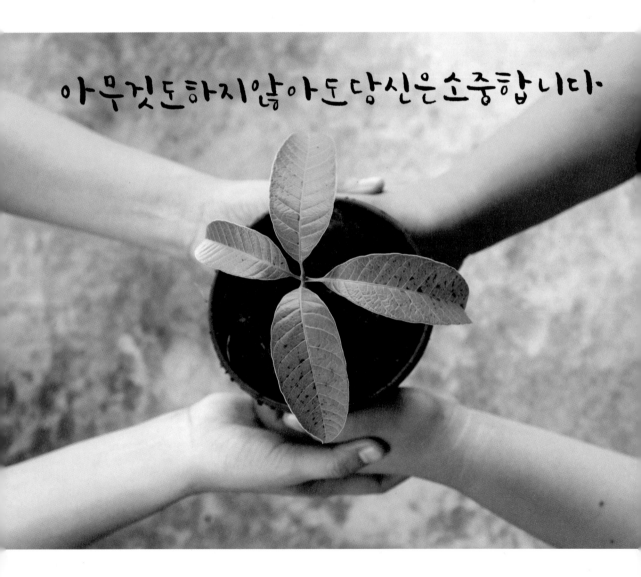

우리 모두는 소중한 사람이니까 글씨도 정성스럽게 꼭 눌러 써볼까요.
가로와 세로획을 동그랗게 표현하면서 써보세요.

아무것도하지않아도당신은소중합니다

아무것도하지않아도당신은소중합니다

| 아 | 아 | 아 | | | | |
| 무 | 무 | 무 | | | | |
| 깃 | 깃 | 깃 | | | | |
| 핡 | 핡 | 핡 | | | | |
| 지 | 지 | 지 | | | | |
| 압 | 압 | 압 | | | | |
| 아 | 아 | 아 | | | | |

아무것도하지않아도당신은소중합니다

아무것도하지않아도당신은소중합니다

아무것도하지않아도당신은소중합니다

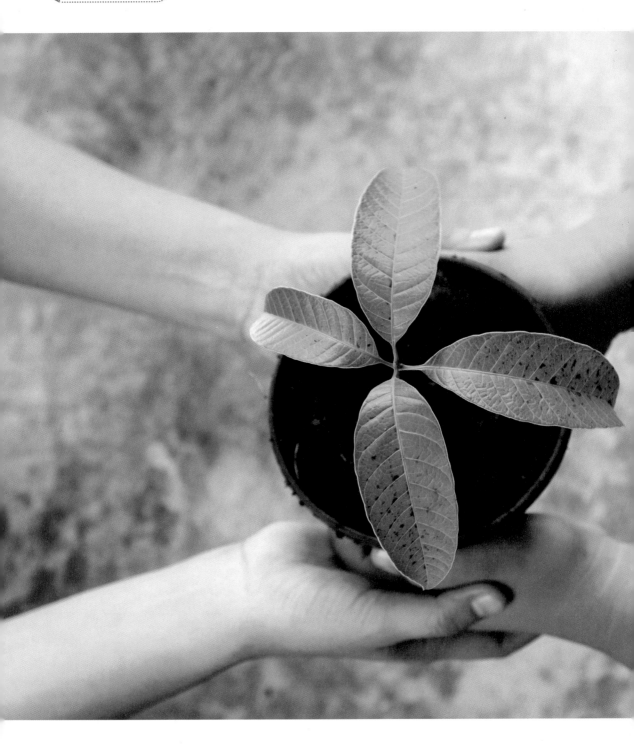

아무것도하지않아도당신은소중합니다

아무것도하지않아도당신은소중합니다

아무것도하지않아도당신은소중합니다

# 21
## 펜촉을 이용한 캘리그라피

생각하는 밤

스타일

펜촉은 잉크를 찍어서 사용해야 합니다. 잉크는 검은색부터 여러 색상이 있으니 원하는 색을 구입하여 사용하세요. 종이는 A4용지보다는 도화지같은 두꺼운 종이를 사용하는 것이 좋습니다.

펜촉을 사용하면 글자를 얇게 쓸 수 있습니다. 얇은 획으로 길게 생각하자는 의미를 담아 글자 하나 하나가 길어 보이도록 써보세요.

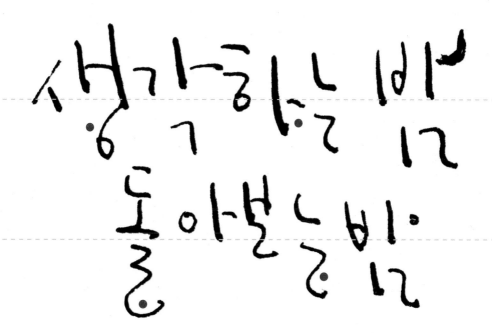

생
각
하
느
라
빠
나
돌
아

생
각
하
느
라
빠
나
돌
아

생각하는 밤

돌아보는 밤

생각하는 밤

돌아보는 밤

생각하는 밤

돌아보는 밤

## 22
# 질문이 있는 캘리그라피

나도 그래요

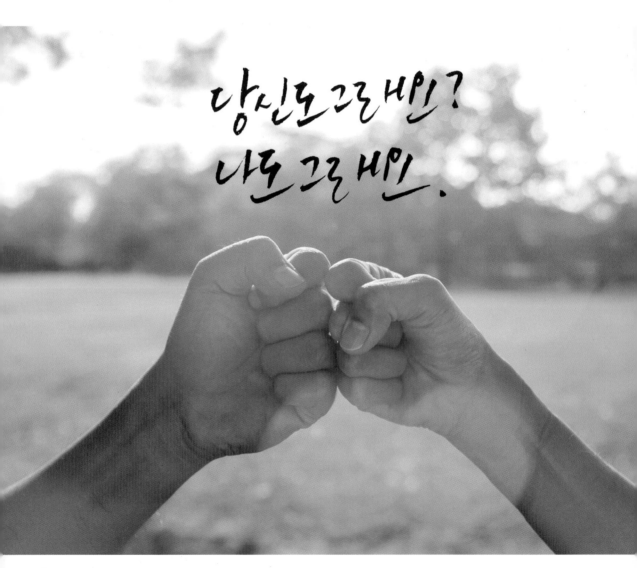

당신도그래요?
나도그래요.

서로를 이해하고, 같은 마음을 확인하며 묻고 답하는 느낌으로 써보세요.

나만 그런 줄 알았는데 다른 누군가도 같은 마음이라면 얼굴에 미소가 지어질 것 같습니다.

웃는 얼굴을 생각하며 사선으로 올라가 보이도록 써보세요.

당신도 그래요?
나도 그래요.

당신도 그래요?
나도 그래요.

당　당　당

신　신　신

도　도　도

그　그　그

래　래　래

안　안　안

당신도그래민?
나도그래민.

당신도그래민?
나도그래민.

당신도그래민?
나도그래민.

# 삐뚤삐뚤한 캘리그라피

안함

아무것도 하기 싫어서 안함

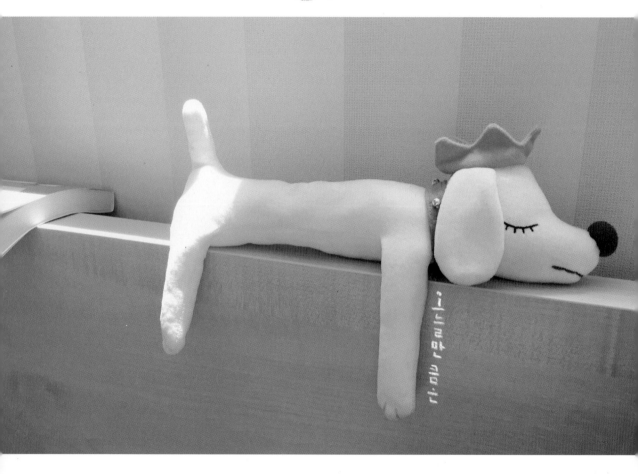

**스타일**

아무것도 하기 싫어하는 아이처럼 색연필로 삐뚤빼뚤하게 써보세요.
가로줄과 세로줄의 중심은 맞추면서 그 안에서 삐뚤빼뚤하게 써보세요.
반드시 사진 위에 글자를 배치할 필요는 없습니다. 사진 위쪽에 흰 여백을 두
어 가로줄 글씨를 넣고 세로줄 글씨는 강아지 다리 옆에 배치할 것을 염두해
두고 써보세요.

아무것도하기싫어서안함

아무것도하기싫어서안함

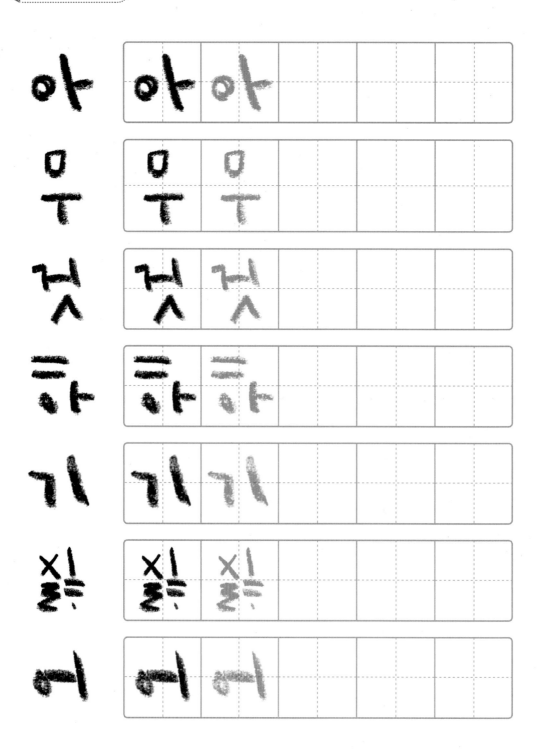

아무것도 하기싫어서 안함

아무것도 하기싫어서 안함

# 24
## 부분적으로 두꺼운 캘리그라피

쉼표 한잔

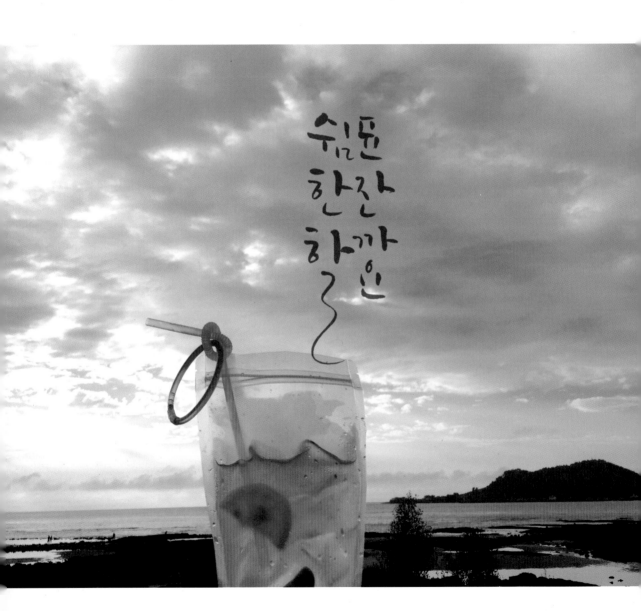

쉼표 느낌을 표현하기 위해 글자의 한 획을 쓸 때마다 꾹 눌러 두껍게 표현해 보세요. '할'자의 'ㄹ'이 사진 속 음료에 연결되도록 길게 써보세요.

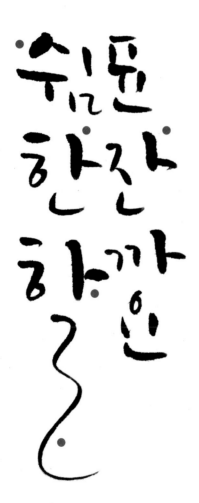

쉽 쉽

뚠 뚠

한 한

잔 잔

할 할

까 까

인 인

138

쉬운
한건
하까인

쉬운
한건
하까인

# 25
## 손글씨 스타일의 캘리그라피
먼길

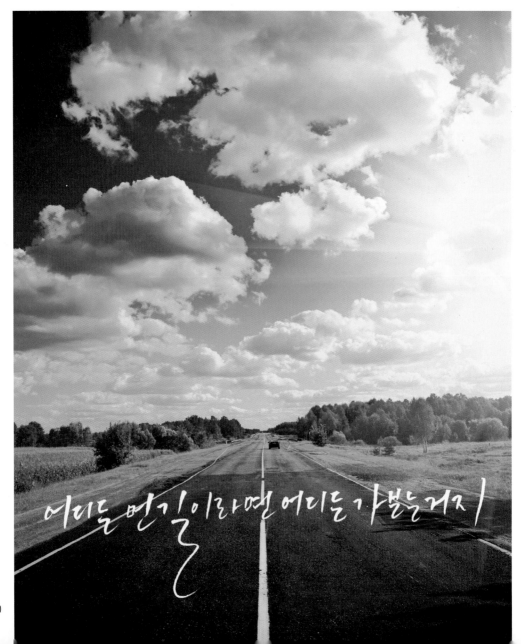

'길' 한 글자로 먼 길의 느낌을 표현하기 위해 다른 글자들에 비해 'ㄹ'을 길게 써보세요. 한 글자씩 보면 오른쪽 사선 방향으로 올라가는 느낌이지만 중심선은 올라가지 않도록 주의해서 써보세요.

어디든 먼 길이라면 어디든 가는 거지

어디든 먼 길이라면 어디든 가는 거지

141

먼 먼
길 길

이 이
라 라
면 면
어 어
디 디

어디든 먼길이라면 어디든 가보는거지

어디든 먼길이라면 어디든 가보는거지

# 26
## 발랄한 느낌의 캘리그라피
나를 환영해

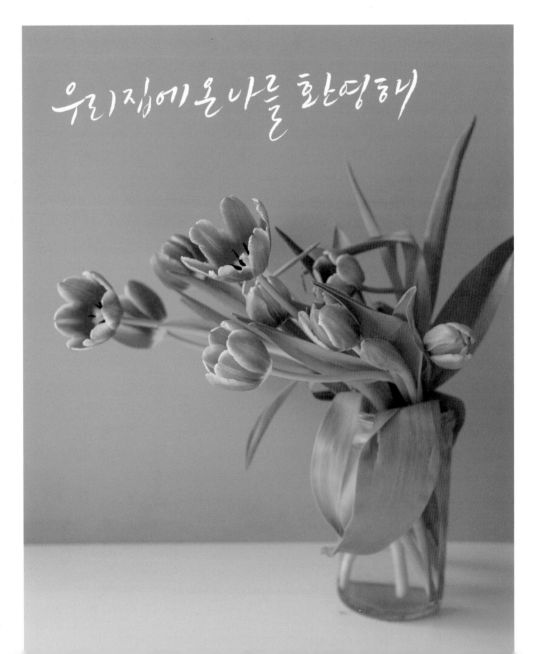

글줄의 기울기가 바뀌면 전체 분위기도 바뀝니다. 자로 잰 듯이 정확한 기울기를 나타낼 수는 없겠지만 앞에서 10도 정도 기울여서 썼다면 이번엔 15도 정도 기울여 써볼까요.

조금 더 발랄한 느낌을 표현하기 위해 'ㄹ'도 시원하고 큼직하게 써보세요.

우 우
리 리
집 집
에 에
올 올
나 나
루 루

우리 집에 온 나를 환영해

우리 집에 온 나를 환영해

# 연결해서 쓰는 캘리그라피

잘 왔어, 여기

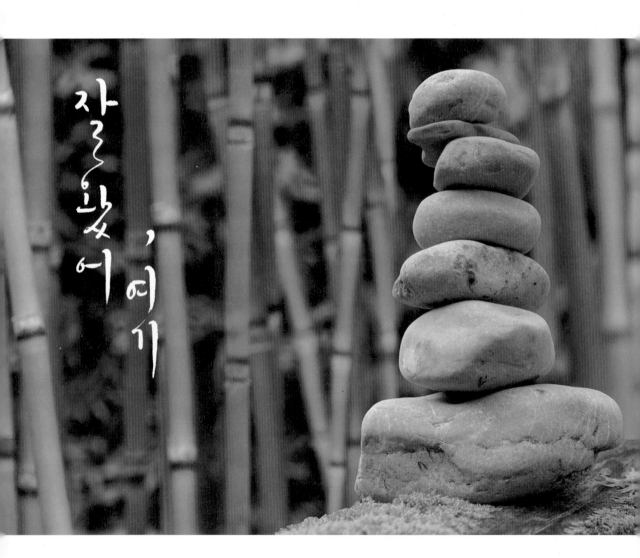

위로하는 느낌과 함께 사진 속 돌탑과 어울리도록 글자를 세로로 연결하여 써 보세요.

'ㄹ'의 끝부분에서 힘을 빼서 '와'의 'ㅇ'까지 얇은 선으로 연결해야 자연스러워 보입니다.

'여기' 부분에서 끊어지는 것은 신경 쓰지 마세요. 연결선은 중간 역할을 하는 것이니 글자들에 더욱 신경을 써주세요.

잠 잠
낄 낄
않 않
어 어
이 이
기 기

잘 있어, 여기

# 길게 써보는 캘리그라피 1

전화해요

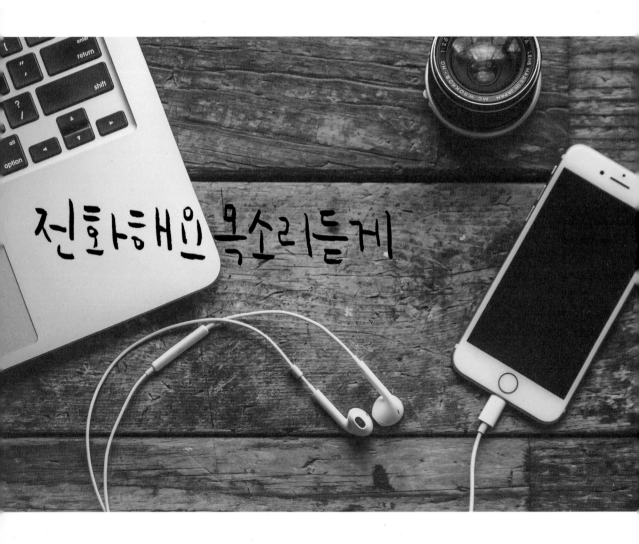

전화기 선의 느낌을 표현하기 위해 글자를 길게 써봅니다. 특히, 모음의 세로
획들은 길게 써주세요. '소'자는 작아 보이지 않게 'ㅗ'의 세로획을 길게 써주
세요.

전화해인 목소리들게.

전화해인 목소리들게

전 | 전 | 전 | | | |

화 | 화 | 화 | | | |

해 | 해 | 해 | | | |

인 | 인 | 인 | | | |

목 | 목 | 목 | | | |

소 | 소 | 소 | | | |

리 | 리 | 리 | | | |

전화해인 목소리들게

전화해인 목소리들게

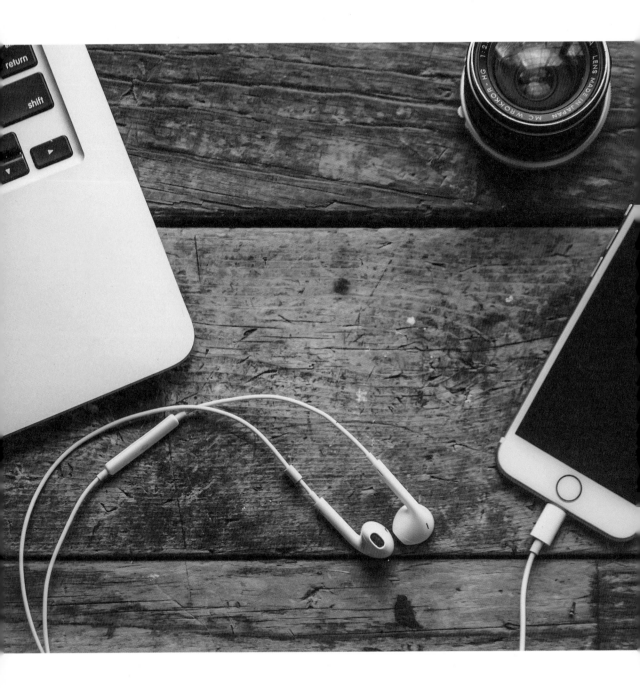

전화해 목소리 들게

전화해 목소리 들게

전화해 목소리 들게

# 길게 써보는 캘리그라피 2

잃은 하루

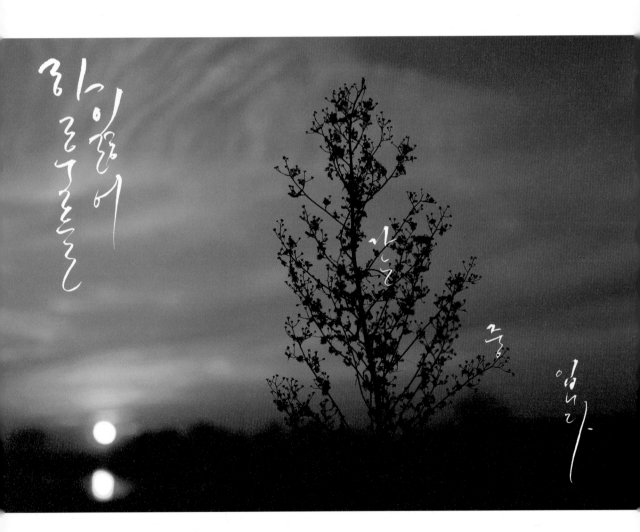

해가 저물어 노을이 지는 사진과 어울리도록 하루를 잃어 아쉬운 마음을 담아 써보세요.

펜을 쥔 손에 힘을 주었다 빼면서 자연스럽게 흐르듯이 부드러운 글자를 써보세요.

하루를잃어
노을
중 얼리

하늘 하늘

롤 롤

롤 롤

일 일

어 어

사 사

늘 늘

하늘을 사는 줄 안다

하늘을 사는 줄 안다

# 30
# 정중한 느낌의 캘리그라피

이야기

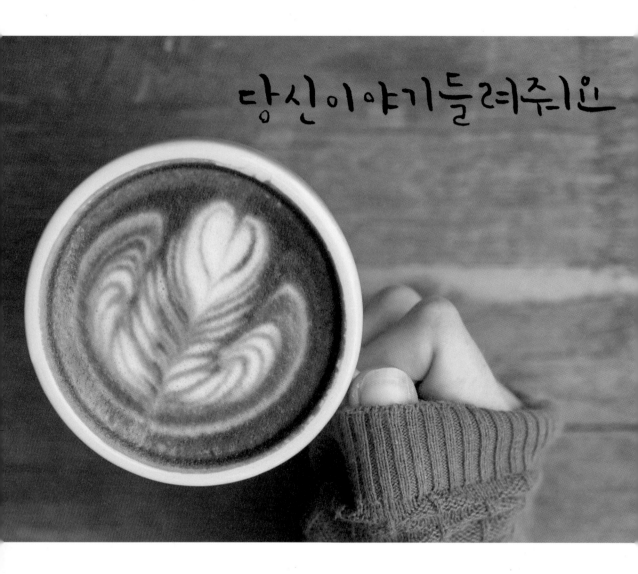

전체적으로 반듯하면서 모음의 세로획과 가로획의 시작 부분을 꺾어 정중하
게 묵례하는 느낌으로 써보세요.

당신이야기들려주인

당신이야기들려주인

이 이 이

야 야 야

기 기 기

들 들 들

려 려 려

쥐 쥐 쥐

은 은 은

당신이야기들려주인

당신이야기들려주인

당신이야기들려주인

# 31

## 프레임 안의 캘리그라피

힘내지마요

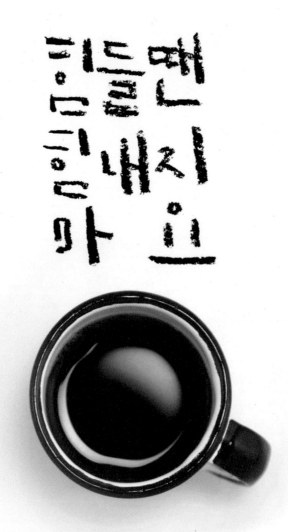

색연필은 질감이 거칠고 투박하기 때문에 정돈된 느낌을 주기 위해 첫째 줄과 둘째 줄에 각각 세 글자씩 쓰고, 마지막 줄은 가운데를 띄어서 직사각형 형태로 써보세요.

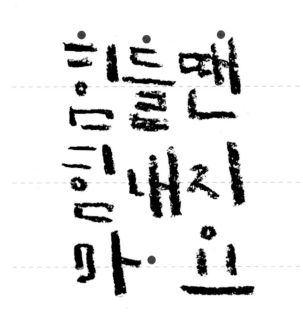

같은 도구로 다른 느낌의 서체를 써볼까요. 색연필을 볼펜 잡듯이 손에 힘을 조금 잡고 쳐져 보이는 느낌으로 써보세요.

사진에서 배경의 흰색 부분은 일부러 남겨서 포스트잇에 글자를 써서 붙인 느낌을 표현했습니다.

| 흥은 | 흥은 | 흥은 | | | |
|---|---|---|---|---|---|
| 들릴 | 들릴 | 들릴 | | | |
| 편 | 편 | 편 | | | |
| 흥은 | 흥은 | 흥은 | | | |
| 내 | 내 | 내 | | | |
| 지 | 지 | 지 | | | |
| 아 | 아 | 아 | | | |

힘들땐힘내지마

힘들땐힘내지마

힘들땐힘내지마

힘들땐힘내지마

# 안정감을 주는 캘리그라피

위로

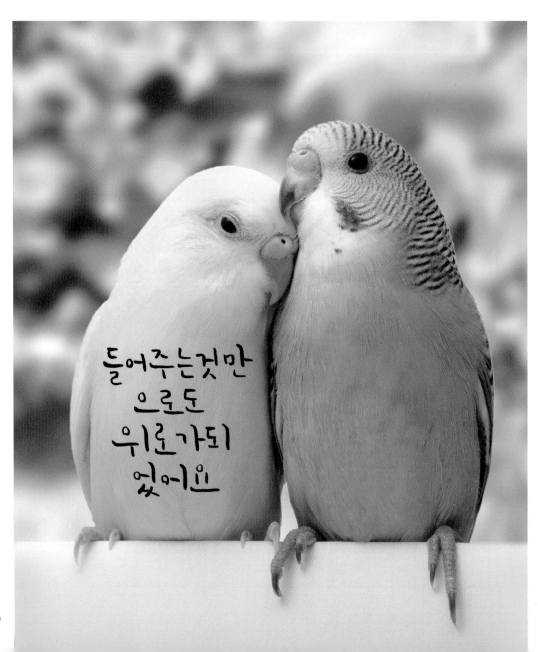

들어주는것만
으로도
위로가되
었어요

들어주는것만
으로든
위로가되
있어요

위 | 위 | 위 | | | |

로 | 로 | 로 | | | |

가 | 가 | 가 | | | |

되 | 되 | 되 | | | |

있 | 있 | 있 | | | |

어 | 어 | 어 | | | |

요 | 요 | 요 | | | |

들어주는것만
으로도
위로가되
있어요

들어주는것만
으로도
위로가되
있어요

173

# 투박한 캘리그라피

마음 하나

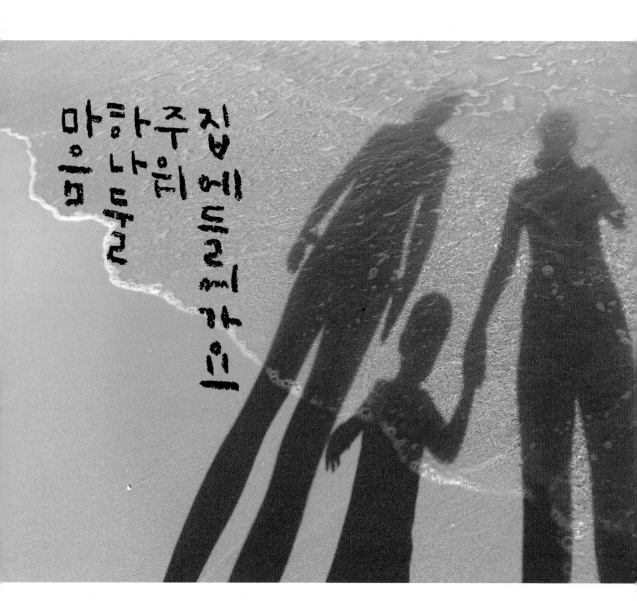

**스타일**

상처받은 마음으로 집에 가는 길, 조금이라도 위로하며 돌아오길 바라는 마음으로 써볼까요.

색연필의 투박한 질감을 살려 꾹꾹 눌러 써보세요.

색연필의 질감이 자연스럽게 표현되는 것이 좋으니, 너무 잘 쓰려 하지 말고 마음 가는 대로 써보세요. 하나, 둘 줍는 느낌을 주기 위해 마지막 줄만 길게 써주세요.

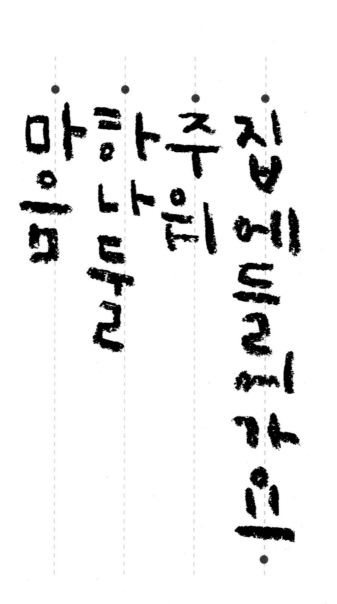

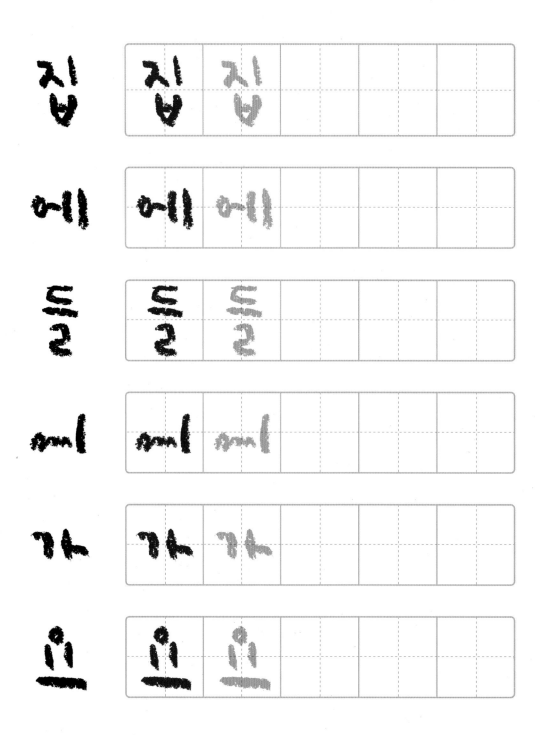

집에들러가의
주인
마하나들그

집을내려온의
주인
마하나들그

177

# 긴 글쓰기

글자가 서로 모여 긴 문장을 이루지만, 문장도 글자가 많아졌을 뿐입니다.
마음 속 생각을 문장으로 풀어 보세요.

# 웃는 모양의 캘리그라피

좋은 이유

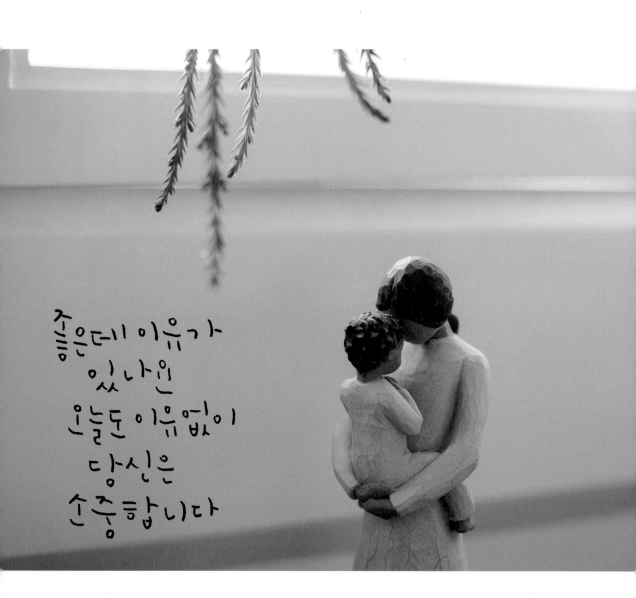

즐은데 이유가
있나요
오늘도 이유없이
당신은
소중합니다

| 스타일 | 가운데 정렬, 기준선만 잘 맞춰서 써볼까요. |

연필, 볼펜처럼 축이 짧고 딱딱한 도구를 사용할 때 필압과 힘의 세기를 조절하여 쓰면 단조로움을 피할 수 있습니다.

즐은데이이유가
있나요
오늘도이유없이
당신은
소중합니다

당 | 당 | 당 | | | |

신 | 신 | 신 | | | |

숟 | 숟 | 숟 | | | |

즁 | 즁 | 즁 | | | |

핤 | 핤 | 핤 | | | |

니 | 니 | 니 | | | |

다 | 다 | 다 | | | |

슬픈데 이유가
있나요
오늘도 이유없이
당신은
소중합니다

슬픈데 이유가
있나요
오늘도 이유없이
당신은
소중합니다

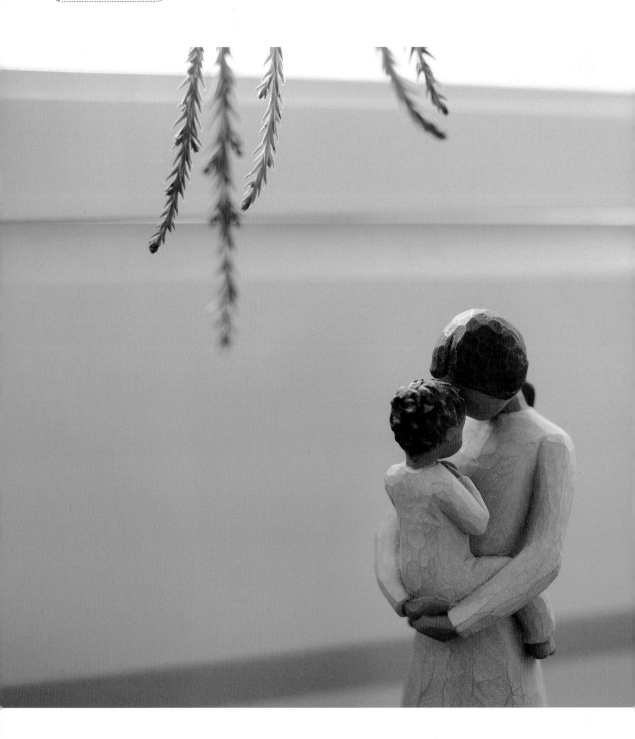

즐은데 이유가
있나요
오늘도 이유없이
당신은
소중합니다

즐은데 이유가
있나요
오늘도 이유없이
당신은
소중합니다

# 35

# 직선과 곡선의 조합 캘리그라피

즐거운 시간

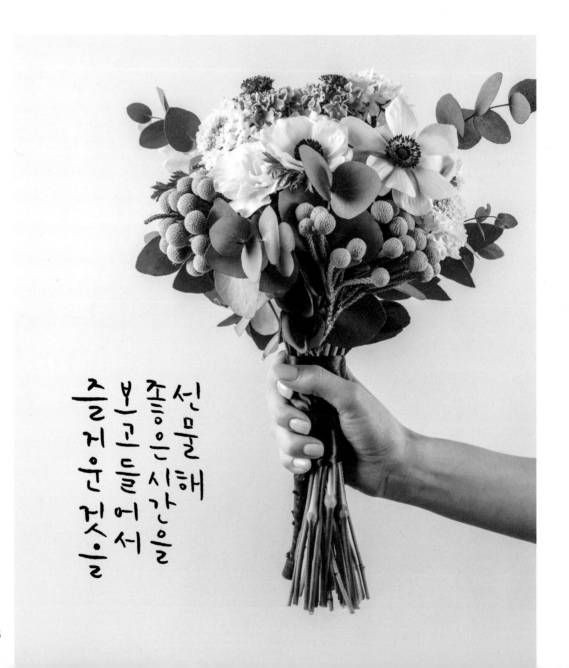

선물해
좋은 시간을
보고 들에서
즐거운 것을

스타일 직선을 주로 활용하면 깔끔한 느낌을 줄 수 있습니다. 자칫하면 딱딱해 보일
수 있기 때문에 'ㄹ'이나 'ㄴ'과 같은 받침 위치에 오는 글자들은 곡선을 넣어
서 전체적으로 부드러워 보이게 써보세요.

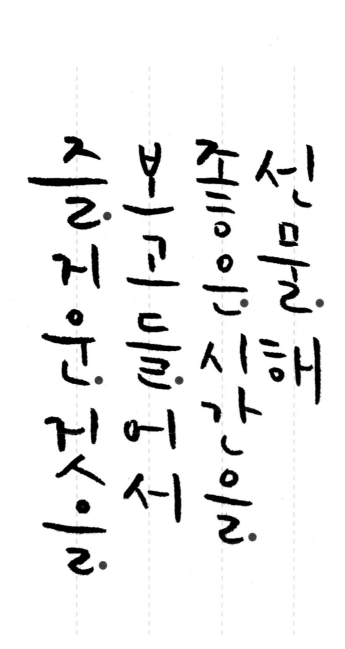

선물을 받고 들어서

좋은 시간을

보고 들어서

즐거운 것을

| 좋 | 좋 | 좋 | | | |
|---|---|---|---|---|---|
| 은 | 은 | 은 | | | |
| 시 | 시 | 시 | | | |
| 간 | 간 | 간 | | | |
| 신 | 신 | 신 | | | |
| 물 | 물 | 물 | | | |
| 해 | 해 | 해 | | | |

신물해
좋은 시간을
보고들어서
즐거운 것을

신물해
좋은 시간을
보고들어서
즐거운 것을

189

# 36
## 네임펜으로 쓴 캘리그라피

늦어도 괜찮아

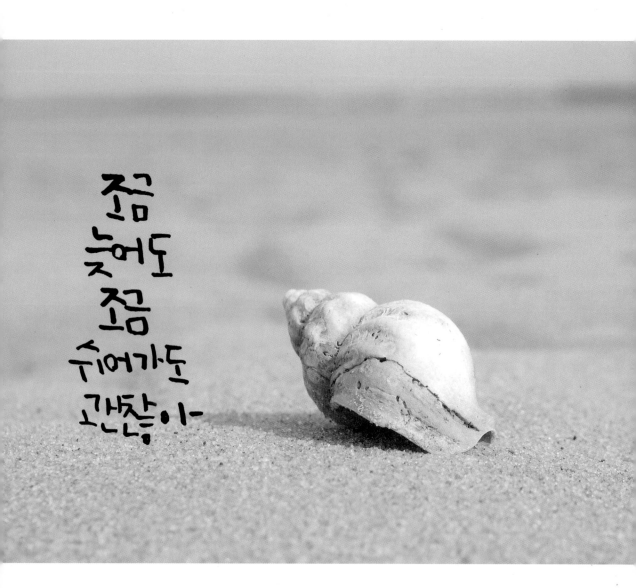

**스타일**　　　네임펜은 직선적인 느낌을 주기 좋은 도구입니다. 이런 특징을 살려 직선 획을 짧게 써서 사진 속 귀여운 달팽이를 응원하는 느낌으로 오밀조밀하게 써보세요.

가운데 중심선을 쓰고, 가로획은 일직선으로 쓰지만 곡선이나 사선으로 써도 좋습니다.

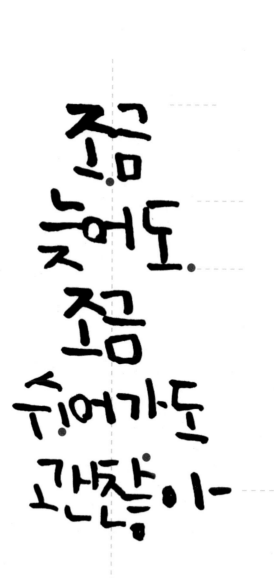

조
금
늦
어
도
괜
찮
아

조
금
늦
어
도
괜
찮
아

조금
늦어도
조금
쉬어가도
괜찮아

조금
늦어도
조금
쉬어가도
괜찮아

# 순박한 느낌의 캘리그라피

물어봐 주세요

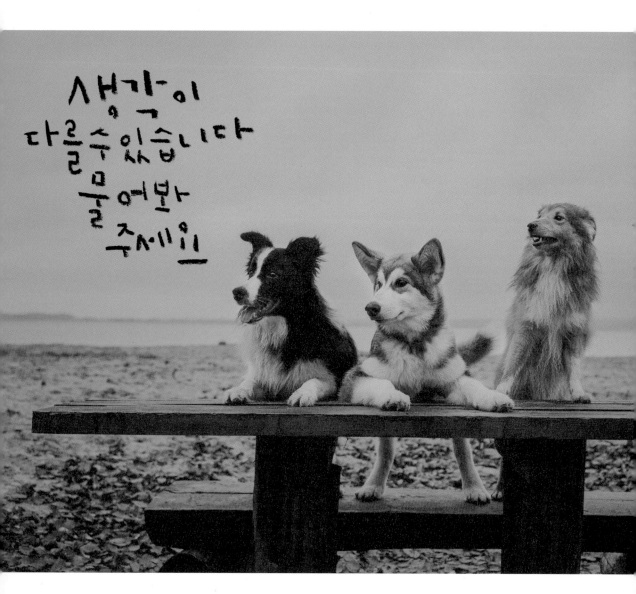

짧은 획들을 색연필로 쓰면 아이들이 쓴 글씨처럼 순박한 느낌이 납니다.

생각을 나눌 때 만큼은 서로의 의견을 솔직하게 나누려는 마음을 표현하기 위해 순수한 어린시절을 떠올리며 삐뚤빼뚤하게 써보세요.

한 글자에 여러 번 들어가는 'ㄱ'과 'ㄹ'은 서로 다른 모양으로 써보세요.

생각이
다를수있습니다
물어봐
주세요.

195

다　다　다

를　를　를

수　수　수

있　있　있

습　습　습

니　니　니

다　다　다

생각이
다를수 있습니다
물어봐
주세요

생각이
다를수 있습니다
물어봐
주세요

# 38
## 가로 & 세로 타입 캘리그라피

내일을 꿈꾸며

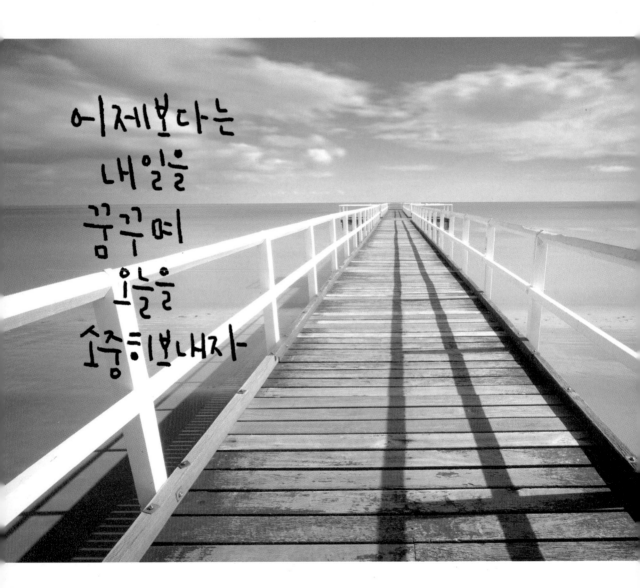

가로로 한 줄 길게 써볼까요. 특히, 모음의 세로획은 길게 써주세요. '보', '을', '꿈', '꾸'에서 모음의 가로획은 짧게 써서 글자들이 오밀조밀하게 붙어 있는 구성으로 써보세요.

어제보다는 내일을 꿈꾸며 오늘을 소중히 보내자

서체는 동일하되, 구성을 바꾸어 좀 더 여유 있어 보이도록 글자 간격을 조금 띄어서 써보세요.

어제보다는
내일을
꿈꾸며
오늘을
소중히보내자

어 어

제 제

보 보

다 다

는 는

내 내

일 일

어제보다는 내일을 꿈꾸며 오늘을 소중히 보내자

어제보다는 내일을 꿈꾸며 오늘을 소중히 보내자

어제보다는
내일을
꿈꾸며
오늘을
소중히 보내자

어제보다는
내일을
꿈꾸며
오늘을
소중히 보내자

# 39
## 동글동글한 캘리그라피

산책해요

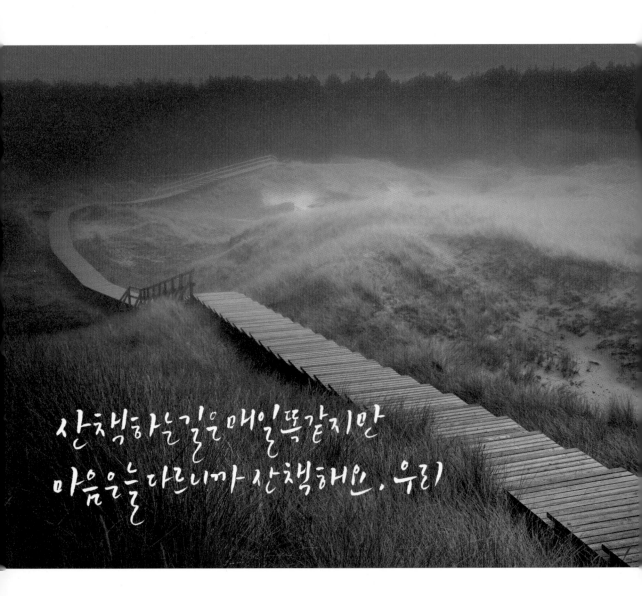

산책하는길은 매일 똑같지만
마음은늘 다르니까 산책해요, 우리

산책하는 즐거움을 표현하기 위해 동글동글한 곡선을 사용하며 써보세요.

산책하는길은 매일똑같지만
마음은늘다르니까 산책해요, 우리

조금 더 신나는 느낌을 주기 위해 'ㄹ'을 길게 쓰면서 행간을 넓혀서 답답해
보이지 않게 써보세요.

산책하는길은 매일똑같지만
마음은늘다르니까 산책해요, 우리

산책하는길은 매일똑같지만
마음은늘다르니까 산책해요, 우리

산 산 산

책 책 책

해 해 해

인 인 인

우 우 우

리 리 리

산책하는 길은 매일 똑같지만
마음은 늘 다르니까 산책해요, 우리

산책하는 길은 매일 똑같지만
마음은 늘 다르니까 산책해요, 우리

산책하는길은 매일 똑같지만
마음은늘 다르니까 산책해요, 우리

산책하는길은 매일 똑같지만
마음은늘 다르니까 산책해요, 우리

# 부드러운 느낌의 캘리그라피

즐거움 찾기

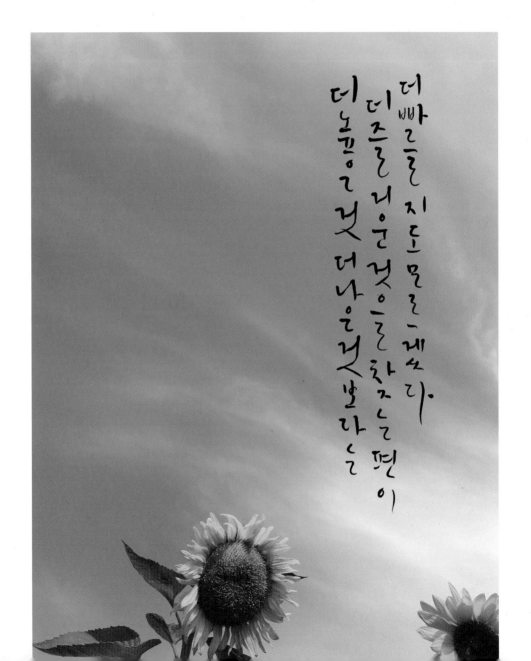

글자를 가로로 써서 사진 속 하늘을 가리기보다는 세로로 써서 해바라기와 어울리도록 만드는 것이 좋습니다. 한 글자 안에 있는 자음과 모음은 연결하듯이 부드럽게 쓰고, 다음 글자와는 연결하지 않아 읽는 데 어려움이 없도록 써보세요. 글줄의 시작 부분에 '더'가 반복되기 때문에 서로 다른 위치가 되도록 신경 써서 써주세요.

| | | | | | |
|---|---|---|---|---|---|
| 빠 | 빠 | 빠 | | | |
| 르 | 르 | 르 | | | |
| 지 | 지 | 지 | | | |
| 못 | 못 | 못 | | | |
| 르 | 르 | 르 | | | |
| 겠 | 겠 | 겠 | | | |
| 다. | 다. | 다. | | | |

더빠르르 지우를 째썼다.

더 즈너우은 것으로 하지는 편이

더 높우은 것 더나우은 것 보다는

더빠르르 지우를 째썼다.

더 즈너우은 것으로 하지는 편이

더 높우은 것 더나우은 것 보다는

더빠르르 지도므르 게쓰디.

더즐니운 것으로 하지느 떤이

더노프은 것 더나운것 바다느

더빠르르 지도므르 게쓰디.

더즐니운 것으로 하지느 떤이

더노프은 것 더나운것 바다느

# 41
## 날카로운 캘리그라피

함부로

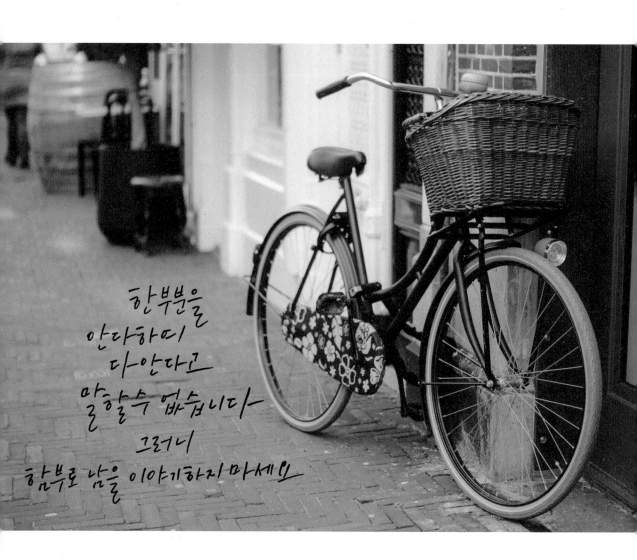

한부분을
안다하며
다안다고
말할수 없습니다
그러니
함부로 남을 이야기하지 마세요

날카롭게 경고하는 느낌을 주기 위해 사선의 각도를 높여서 마치 단호하게 이야기하듯이 써보세요.

한부분을
안다하때
다안다고.
말할수 없습니다
그러니
함부로 남을 이야기하지 마세요

자신이 쓰기 편한 각도로 너무 올라가지 않게 써주세요.

글줄이 잘 안 맞거나 사선의 방향을 설정하기 어렵다면 연필로 미리 사선들을 그어두고 그 위에 맞춰 글씨를 써보세요.

한부분을
안다하때
다안다고
말할수 없습니다
그러니
함부로 남을 이야기하지 마세요

| | | | | | | |
|---|---|---|---|---|---|---|
| 말 | 말 | 말 | | | | |
| 할 | 할 | 할 | | | | |
| 수 | 수 | 수 | | | | |
| 없 | 없 | 없 | | | | |
| 습 | 습 | 습 | | | | |
| 니 | 니 | 니 | | | | |
| 다 | 다 | 다 | | | | |

한부분을
안다하여
다안다고
말할수 없습니다
그러니
함부로 남을 이야기하지 마세요

한부분을
안다하여
다안다고
말할수 없습니다
그러니
함부로 남을 이야기하지 마세요

# 42

## 나무젓가락으로 쓴 캘리그라피

한 송이 꽃

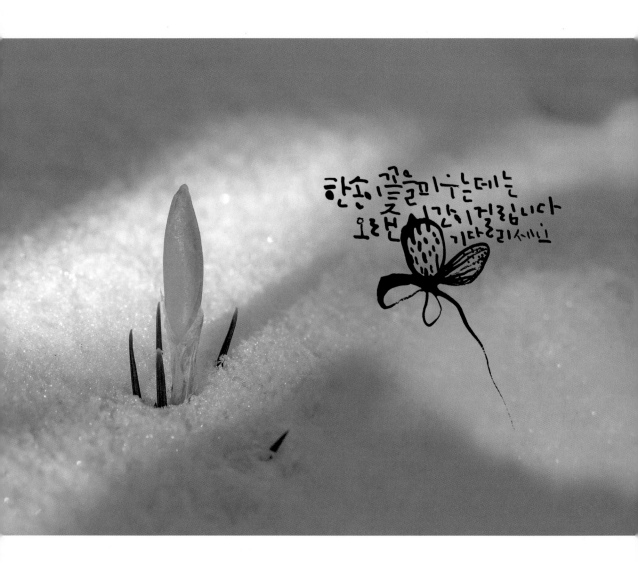

한 송이 꽃을 피우는데는
오랜 시간이 걸립니다
기다리세요

스타일

나무젓가락으로 글자를 쓰려면 잉크나 먹물을 묻혀야 합니다. 처음 시작할 때 잉크가 조금 많이 묻어 나오기 때문에 꽃의 중앙 부분에 굵은 느낌을 표현할 수 있습니다.

먼저 꽃을 그리고, 두 장의 꽃잎에 서로 다른 패턴을 그려보세요. 그리고 꽃 위에 글자가 어울리게 써주세요.
'기다리세요'를 다른 글자보다 작게 쓴 이유는 꽃 위에 모두 쓰기 위해서입니다. 꽃 아래에 쓴다면 조금 크게 써도 좋습니다.

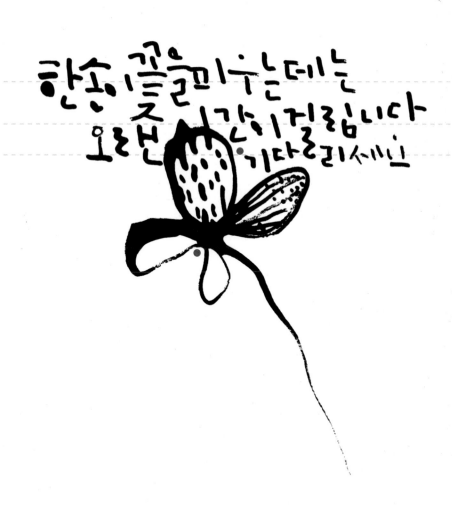

한 한
송 송
이 이
꽃 꽃
미 미
수 수
는 는

220

한송이 꽃을 피우는데는
오랜 시간이 걸립니다
기다리세요

한송이 꽃을 피우는데는
오랜 시간이 걸립니다
기다리세요

# 구름처럼 부드러운 캘리그라피

보기 나름

누워서위를보면
모두가위에있어
보이고
엎드려아래를보면
모두가아래있어
보띠인

**스타일**

사진 속 구름처럼 가벼운 느낌으로 써볼까요. 구름의 크기에 맞게 직사각형 형태를 유지하면서 써보세요. '보이고', '보여요'가 중심선에 잘 맞도록 주의해서 써주세요.

누위서위를보면
모두가위에있어
보이고
엎드려아래를보면
모두가아래있어
보여요

누위서위를보면
모두가위에있어
보이고
엎드려아래를보면
모두가아래있어
보여요

연필은 보통 가볍게 쓰기 마련이지만, 힘주어 꾹 눌러가며 사진 속 구름 모양에 맞춰 직사각형 형태로 써보세요. '서', '가', '이', '고', '아'처럼 받침이 없는 글자들은 세로획을 길게 써서 맞춰 주세요.

누위서위를보면모두가위에
있어보이고엎드려아래를
보면모두가아래있어보여요

누위서위를보면모두가위에
있어보이고엎드려아래를
보면모두가아래있어보여요

| 누 | 누 | 누 | | | |
|---|---|---|---|---|---|
| 원 | 원 | 원 | | | |
| 서 | 서 | 서 | | | |
| 위 | 위 | 위 | | | |
| 를 | 를 | 를 | | | |
| 녀 | 녀 | 녀 | | | |
| 면 | 면 | 면 | | | |

누워서위를보면
모두가위에있어
보이고
엎드려아래를보면
모두가아래있어
보이인

누워서위를보면
모두가위에있어
보이고
엎드려아래를보면
모두가아래있어
보이인 .

누워서위를보면
모두가위에있어
보이고
엎드려아래를보면
모두가아래있어
보이인

누워서위를보면
모두가위에있어
보이고
엎드려아래를보면
모두가아래있어
보이인

누워서위를보면모두가위에
있어보이고엎드려아래를
보면모두가아래있어보이인

# 스타일이 다른 캘리그라피

소중한 시간

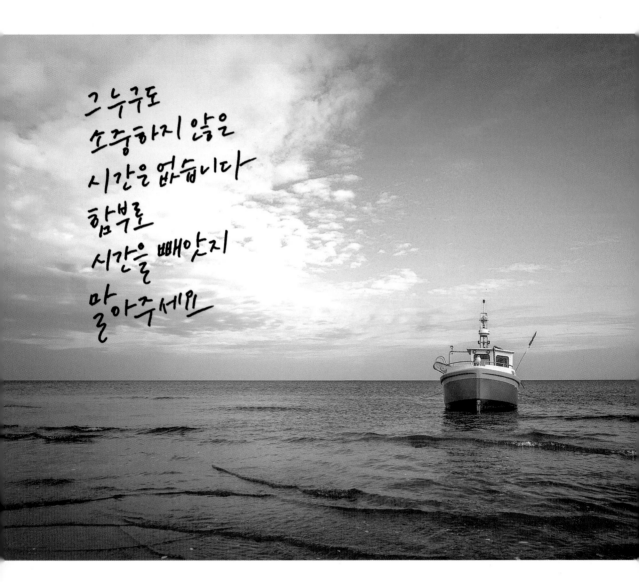

그 누구도
소중하지 않은
시간은 없습니다
함부로
시간을 빼앗지
말아주세요

스타일

같은 문장이어도 스타일에 따라 다른 느낌을 표현할 수 있습니다.

1번 스타일처럼 각도를 기울여 사선으로 써보세요.

2번 스타일은 'ㅅ'을 'X' 모양으로 써서 내용을 시각적으로 표현했습니다.

포토샵으로 사진과 글자를 합성할 때 글자 색을 사진 속 색상 중 하나로 바꿔 합

성해보세요.

❶ 그 누구도
소중하지 않은
시간은 없습니다.
함부로
시간을 빼앗지
말아주세요

❷ 그 누구도 소중하지
않은 시간은 없습니다
함부로 시간을
빼앗지 말아주세요

| | 빠 | 빠 | | | |
|---|---|---|---|---|---|
| 빠 | | | | | |

| | 앛 | 앛 | | | |
|---|---|---|---|---|---|
| 앛 | | | | | |

| | 지 | 지 | | | |
|---|---|---|---|---|---|
| 지 | | | | | |

| | 맠 | 맠 | | | |
|---|---|---|---|---|---|
| 맠 | | | | | |

| | 아 | 아 | | | |
|---|---|---|---|---|---|
| 아 | | | | | |

| | 주 | 주 | | | |
|---|---|---|---|---|---|
| 주 | | | | | |

| | 세 | 세 | | | |
|---|---|---|---|---|---|
| 세 | | | | | |

| | 읜 | 읜 | | | |
|---|---|---|---|---|---|
| 읜 | | | | | |

그 누구도
소중하지 않은
시간은 없습니다
함부로
시간을 빼앗지
말아주세요

그 누구도
소중하지 않은
시간은 없습니다
함부로
시간을 빼앗지
말아주세요

그 누구도 소중하지
않은 시간은 없습니다
함부로 시간을
빼앗지 말아주세요

# 45

# 전원풍의 캘리그라피

좋은 땅

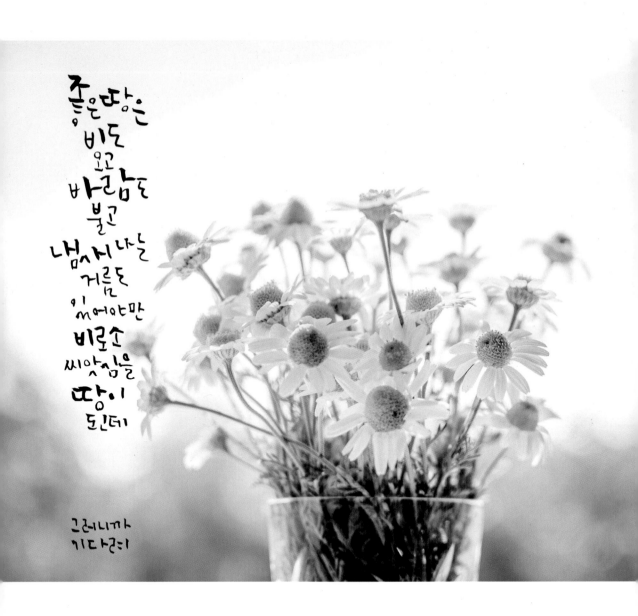

좋은 땅은
비도
오고
바람도
불고
냄새나는
거름도
있어야만
비로소
씨앗심을
땅이
된데

그러니까
기다려

땅에 많은 양분들이 차곡차곡 쌓이는 듯한 구성으로 써볼까요. 마지막 문장을 쓰기 전에 여백을 두어 강조하고 글줄의 모양을 지그재그 형태로 유지하면서 흐름이 무너지지 않도록 중심을 맞춰 써주세요.

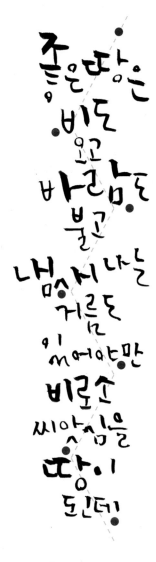

좋은 땅은
비도 오고
바람도 불고
냉서 나는
거름도
있어야만
비로소
씨앗심을
땅이
된다

그러니까
기다려

| 비 | 비 | 비 | | | |
|---|---|---|---|---|---|
| 도 | 도 | 도 | | | |
| 바 | 바 | 바 | | | |
| 랍 | 랍 | 랍 | | | |
| 드 | 드 | 드 | | | |
| 불 | 불 | 불 | | | |
| 꼬 | 꼬 | 꼬 | | | |

좋은 땅은
비도
오고
바람도
불고
냄새나는
거름도
있어야만
비로소
씨앗심을
땅이
된데

그러니까
기다려

좋은 땅은
비도
오고
바람도
불고
냄새나는
거름도
있어야만
비로소
씨앗심을
땅이
된데

그러니까
기다려

좋은 땅은
비도
오고
바람도
불고
냄새나는
거름도
이
에야만
비로소
씨앗심을
땅이
되는데

그러니까
기다려

좋은 땅은
비도
오고
바람도
불고
냄새나는
거름도
이
에야만
비로소
씨앗심을
땅이
되는데

그러니까
기다려

# 구불구불한 캘리그라피

커피

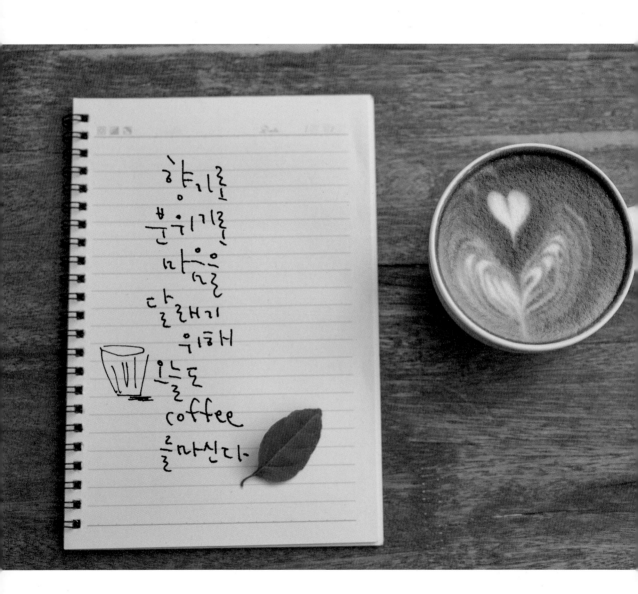

**스타일**  커피 향이 퍼지는 느낌을 표현하기 위해 커피에서 피어오르는 수증기처럼 구
불구불한 글자를 써보세요.

글씨 쓰던 펜으로 물컵도 한번 그려볼까요. 쓱 한번 그려보세요.

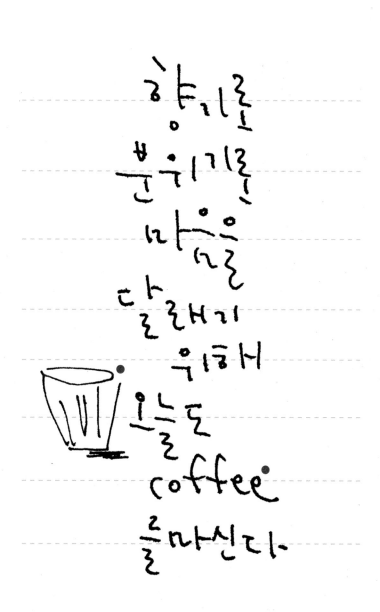

향기를
분위기를
마음을
달래기
위해
오늘도
coffee
를마신다

향 | 향 | 향 | | | |

긔 | 긔 | 긔 | | | |

닭 | 닭 | 닭 | | | |

래 | 래 | 래 | | | |

긔 | 긔 | 긔 | | | |

위 | 위 | 위 | | | |

해 | 해 | 해 | | | |

향기를

부기를

바흐를

달래기

위해

오늘도

coffee

를 마신다

향기를
분위기를
바꿈을
달래기
위해
오늘도
coffee
를마신다

향기를
분위기를
바꿈을
달래기
위해
오늘도
coffee
를마신다

# 47
## 흐르는 물결같은 캘리그라피

찬찬히

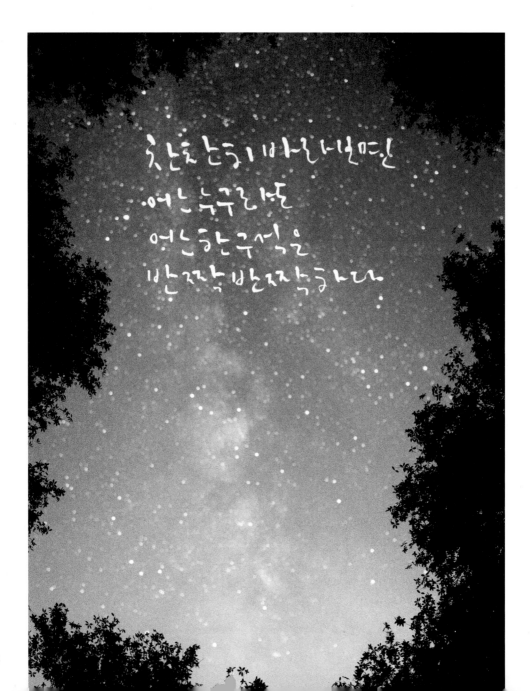

상대방의 좋은 점을 찾으며 여유있게 바라보는 모습을 표현하기 위해 붓펜을 지그시 눌러 써보세요. 'ㅊ'의 첨자 부분을 동그랗게 표현하면서 물 흐르듯 자연스럽게 써주세요.

'찬'의 자음과 모음은 자연스럽게 연결하여 쓰는 것이 좋습니다. 'ㅎ'은 일반적인 모습과 달리 방향을 반대로 바꿔서서 더 동그랗게 표현했습니다.

기본 중심선을 맞추되, 한 글자씩 지그재그 형태로 써보세요. 동글동글한 글자들이 재미있게 움직이는 듯한 느낌을 줄 수 있습니다.

245

어 | 어 | 어
는 | 는 | 는
늑 | 늑 | 늑
구 | 구 | 구
또 | 또 | 또
받 | 받 | 받
쯔작 | 쯔작 | 쯔작

친구는 하나밖에 없지만

어느 누구도

어느 한 구석을

반짝반짝 빛난다

친구는 하나밖에 없지만

어느 누구도

어느 한 구석을

반짝반짝 빛난다

춤추듯이 바느질면
어느누군가도
어느한구석을
반짝반짝반짝빛나

춤추듯이 바느질면
어느누군가도
어느한구석을
반짝반짝반짝빛나

# 끝을 날려쓰는 캘리그라피

수고했어

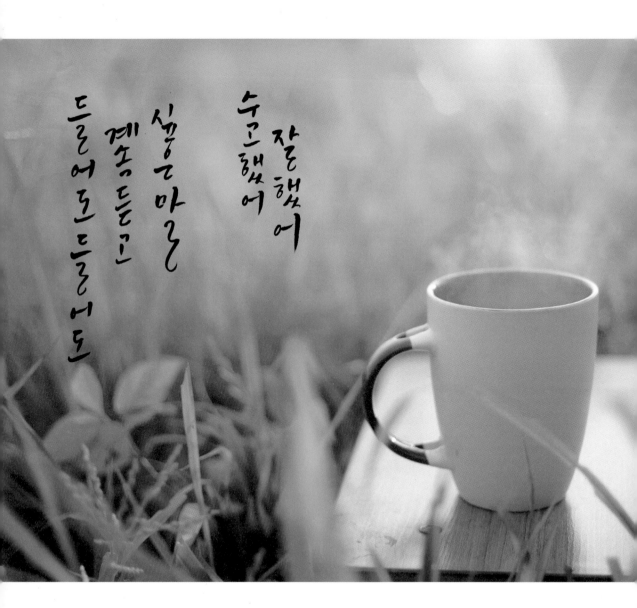

언제 들어도 기분 좋은 말이 귀에 굴러 들어가길 바라는 마음으로 곡선을 사용하여 글자를 써볼까요.

가로획은 왼쪽 시작점을 콕 찍고, 시작하여 오른쪽으로 갈수록 기울기를 높이며 끝을 날려 써보세요. 너무 끝을 날리면 글씨가 뾰족해져서 날카로운 느낌을 줄 수 있으니 적당히 조정해야 합니다.

세로쓰기할 때는 글줄이 잘 맞지 않으면 산만해 보일 수 있습니다.

먼저, 연필로 가늘게 기준선을 긋고 글자를 써보세요. 연습이 어느 정도 되었다면 선 없이 써보세요.

수 | 수 | 수 | | |

고 | 고 | 고 | | |

했 | 했 | 했 | | |

어 | 어 | 어 | | |

잘 | 잘 | 잘 | | |

했 | 했 | 했 | | |

어 | 어 | 어 | | |

수고했어

잘했어

실망은 마

계속 들고

들어도 들어도

# 자연스런 느낌의 캘리그라피

떠나자

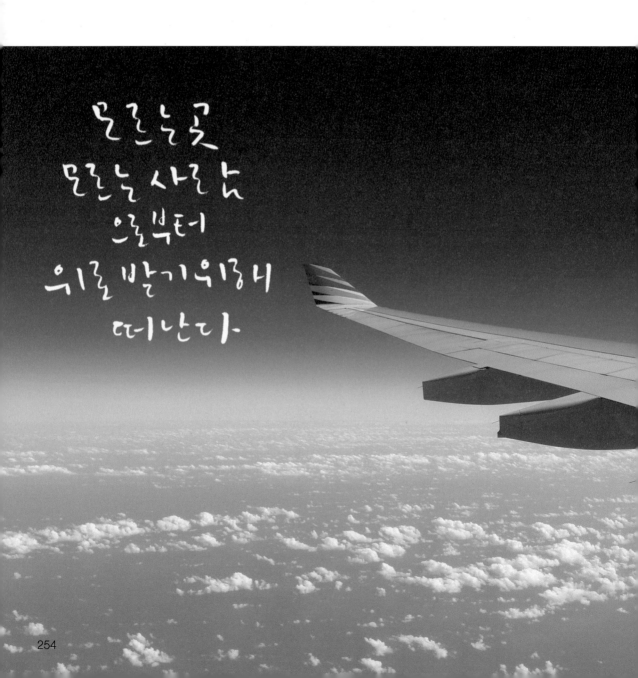

우연히 들른 장소에서 우연히 만난 사람들에게 받는 뜻밖의 위로를 떠올리며 물 흐르듯이 자연스러운 느낌으로 써볼까요.

한 글자 안에서 자음과 모음을 연결하듯이 써주세요. 너무 글자가 연결되어 읽히지 않으면 안 되니 주의해주세요.

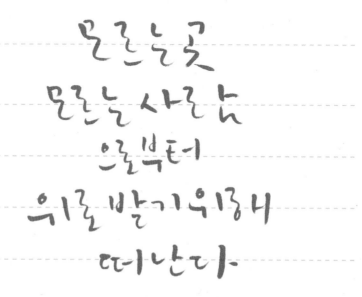

몬 | 몬 | 몬

른 | 른 | 른

늘 | 늘 | 늘

사 | 사 | 사

랂 | 랂 | 랂

위 | 위 | 위

룰 | 룰 | 룰

모르는곳
모르는 사람
으로부터
위로 받기위하네
떠난다

모르는곳
모르는 사람
으로부터
위로 받기위하네
떠난다

# 편안한 느낌의 캘리그라피

사소한 특별함

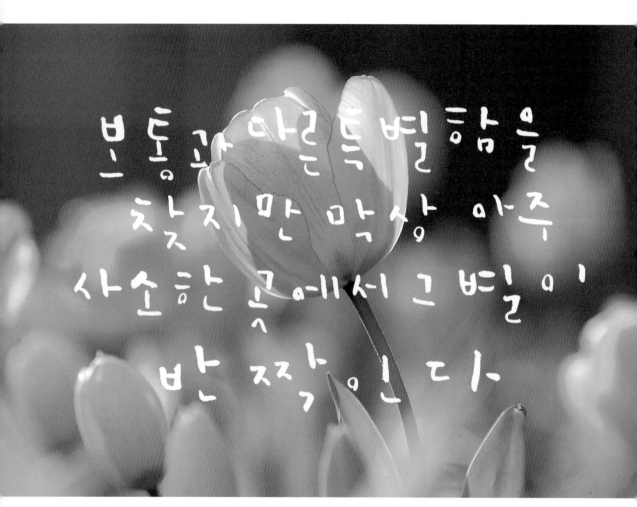

**스타일**

글씨를 쓸 때 너무 잘 쓰려고 하지 않아도 됩니다. 마음을 편안하게 하고 평온한 상태에서 써보세요. 글줄이나 글씨가 삐뚤어지면 다시 바로잡으면 됩니다.

보통과 다른 특별함을
찾지만 막상 아주
사소한 곳에서 그 빛이
반짝인다

글자가 많을 때는 글자 사이 간격을 좁혀서 써주세요. 강조하고 싶은 부분이 있다면 그 부분만 자간을 넓혀 써서 미세한 변화를 주는 것도 좋습니다.

보통과 다른 특별함을
찾지만 막상 아주
사소한 곳에서 그 빛이
반짝인다

| 브 | 브 | | | | |
|---|---|---|---|---|---|

| 통 | 통 | | | | |
|---|---|---|---|---|---|

| 다 | 다 | | | | |
|---|---|---|---|---|---|

| 른 | 른 | | | | |
|---|---|---|---|---|---|

| 특 | 특 | | | | |
|---|---|---|---|---|---|

| 빌 | 빌 | | | | |
|---|---|---|---|---|---|

| 함 | 함 | | | | |
|---|---|---|---|---|---|

보통과 다른 특별함을
찾지만 막상 아주
사소한 곳에서 그 빛이
반짝인다

보통과 다른 특별함을
찾지만 막상 아주
사소한 곳에서 그 빛이
반짝인다

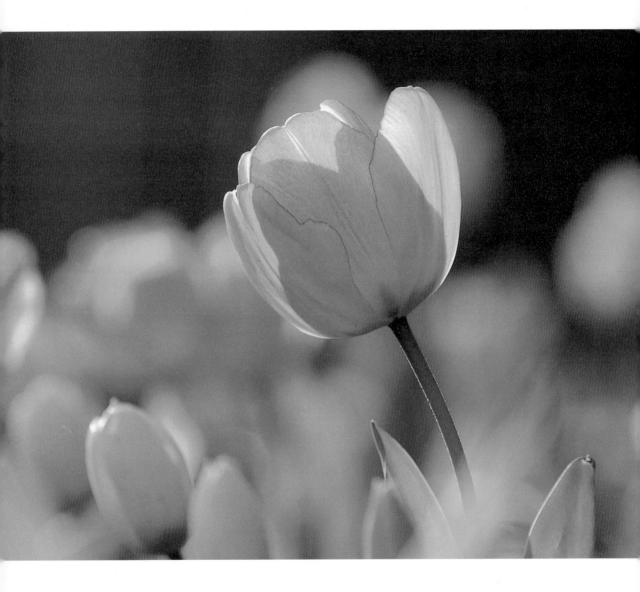

보통과 다른 특별함을
찾지만 막상 아주
사소한 곳에서 그 빛이
반짝인다

보통과 다른 특별함을
찾지만 막상 아주
사소한 곳에서 그 빛이
반짝인다

# 51

## 동글동글한 캘리그라피

어떤 여행

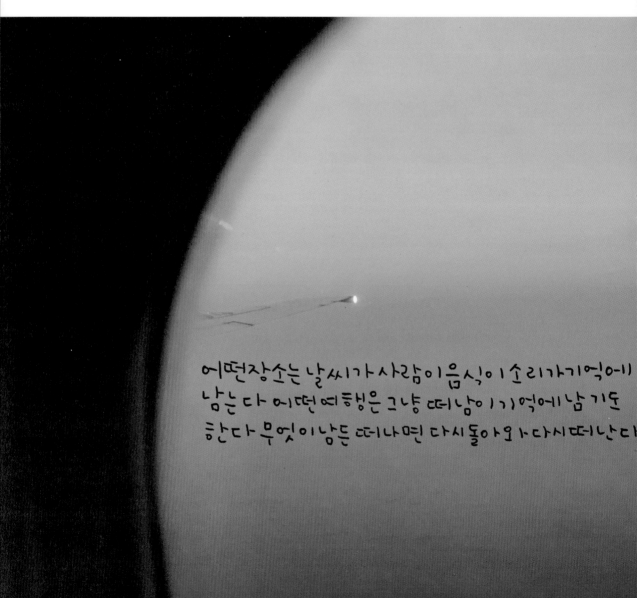

어떤장소는 날씨가 사람이 음식이 소리가 기억에
남는다 어떤여행은 그냥 떠남이 기억에 남기도
한다 무엇이 남든 떠나면 다시 돌아오나 다시 떠난다

문장이 길고 차분한 느낌으로 사진의 아랫부분에 배치하는 구성을 염두에 두고 작고 동글동글한 글자를 써볼까요. 자음과 모음의 크기를 비슷하게 쓰면 동그란 이미지를 표현할 수 있습니다.

어떤장소는 날씨가 사람이 음식이 소리가 기억에이
남는다 어떤여행은 그냥 떠남이 기억에남기도
한다 무엇이남든 떠나면 다시돌아와 다시떠난다

'떤', '음', '행', '돌'처럼 커질 수밖에 없는 글자들은 너무 작게 쓰려 하지 말고 글자의 기본형에 충실하게 써주세요. 뒤에 모든 글자들로 늘어난 여백을 채워줄 수 있습니다.

어떤장소는 날씨가 사람이 음식이 소리가 기억에이
남는다 어떤여행은 그냥 떠남이 기억에남기도
한다 무엇이남든 떠나면 다시돌아와 다시떠난다

265

| 언 | 언 | 언 | | | |
| 헹 | 헹 | 헹 | | | |
| 은 | 은 | 은 | | | |
| 그 | 그 | 그 | | | |
| 냥 | 냥 | 냥 | | | |
| 떠 | 떠 | 떠 | | | |
| 남 | 남 | 남 | | | |

어떤장소는 날씨가 사람이 음식이 소리가 기억에
남는다 어떤여행은 그냥 떠남이 기억에 남기도
한다 무엇이 남든 떠나면 다시 돌아와 다시 떠난다

어떤장소는 날씨가 사람이 음식이 소리가 기억에
남는다 어떤여행은 그냥 떠남이 기억에 남기도
한다 무엇이 남든 떠나면 다시 돌아와 다시 떠난다

어떤장소는 날씨가 사람이 음식이 소리가 기억에 이
남는다 어떤여행은 그냥 떠남이 기억에 남기도
한다 무엇이 남든 떠나면 다시 돌아온다 다시떠난다

어떤장소는 날씨가 사람이 음식이 소리가 기억에 이
남는다 어떤여행은 그냥 떠남이 기억에 남기도
한다 무엇이 남든 떠나면 다시 돌아온다 다시떠난다

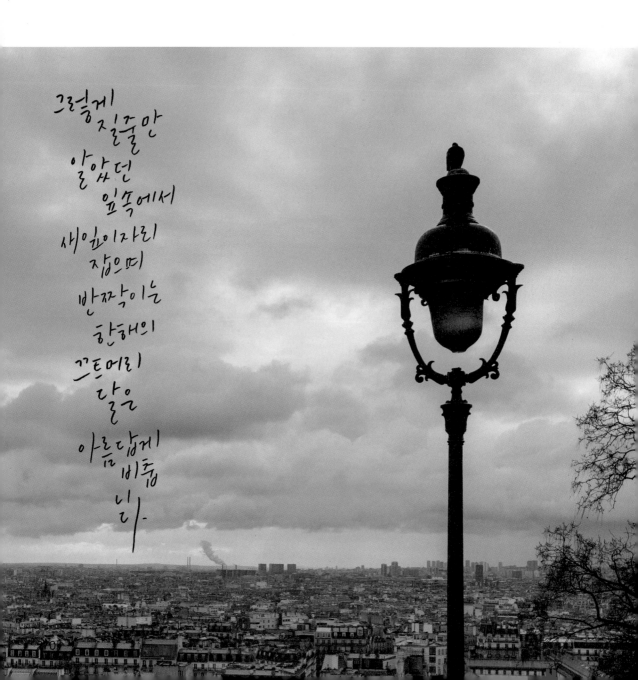

그렇게
질줄만
알았던
잎속에서
새잎이자리
잡으며
반짝이는
한해의
끄트머리
달을
아름답게
비춥
니다

한 해를 보내는 느낌을 주기 위해 지그재그 형태로 쓰되, '니다'만 한 줄로 꼬리를 빼듯이 써보세요.

이때 반드시 중심선에 맞춰줘야 합니다. 중심 없이 지그재그로 쓰면 글자들이 흩어져서 산만해 보일 수 있습니다.

그렇게
질줄만
알았던
잎속에서
새잎이자리
잡으며
반짝이는
한해의
끄트머리
닮은
아름답게
비틈
니
다-

그렇게
질줄만
알았던
잎속에서
새잎이자리
잡으며
반짝이는
한해의
끄트머리
닮은
아름답게
비틈
니
다-

그렇게
질줄만
알았던
잎속에서
새잎이자리
잡으며
반짝이는
한해의
끄트머리
닮은
아름답게
비틈
니
다-

새 | 새 | 새 | | | |

읽 | 읽 | 읽 | | | |

이 | 이 | 이 | | | |

잎 | 잎 | 잎 | | | |

속 | 속 | 속 | | | |

에 | 에 | 에 | | | |

세 | 세 | 세 | | | |

그렇게
질줄만
알았던
잎속에서

새잎이자리
잡으며

반짝이는
한해의

끄트머리
닮은

아름답게
비틀
빈
다-

그렇게
질줄만
알았던
잎속에서

새잎이자리
잡으며

반짝이는
한해의

끄트머리
닮은

아름답게
비틀
빈
다-

# 중앙정렬 형태의 장문 캘리그라피

보살펴 주세요

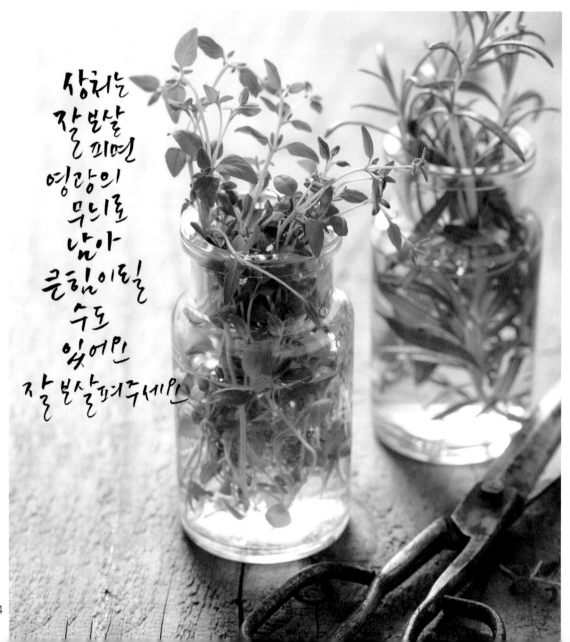

상처는
잘 보살
피면
영광의
무늬로
남아
큰힘이될
수도
있어니
잘 보살피주세요

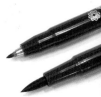

스타일　　글자마다 오른쪽 사선 방향으로 조금씩 올려서 써보세요. 전체적으로 봤을 때
는 올라간 느낌이 들지 않도록 가로 중심선을 맞추고, 글자들이 오밀조밀 모
여서 보살펴주는 느낌으로 써주세요.

상처는
잘 보살
ㄹ 피면
영광의
무늬로
남아
큰힘이될
수도
있어민
잘 보살펴주세민

상처는
잘 보살
ㄹ 피면
영광의
무늬로
남아
큰힘이될
수도
있어민
잘 보살펴주세민

| | 상 | 상 | | | |
|---|---|---|---|---|---|
| 상 | | | | | |

| | 춰 | 춰 | | | |
|---|---|---|---|---|---|
| 춰 | | | | | |

| | 엉 | 엉 | | | |
|---|---|---|---|---|---|
| 엉 | | | | | |

| | 랑 | 랑 | | | |
|---|---|---|---|---|---|
| 랑 | | | | | |

| | 의 | 의 | | | |
|---|---|---|---|---|---|
| 의 | | | | | |

| | 무 | 무 | | | |
|---|---|---|---|---|---|
| 무 | | | | | |

| | 늬 | 늬 | | | |
|---|---|---|---|---|---|
| 늬 | | | | | |

상처는
잘 보살
ㄹ 피면
영광의
무늬로
남아

큰힘이될
수도
있어민

잘 보살펴주세민

상처는
잘 보살
ㄹ 피면

영광의

무늬로

남아

큰힘이될

수도

있어민

잘 보살펴주세민

# 그림과 어우러진 캘리그라피

어떻게 사는가

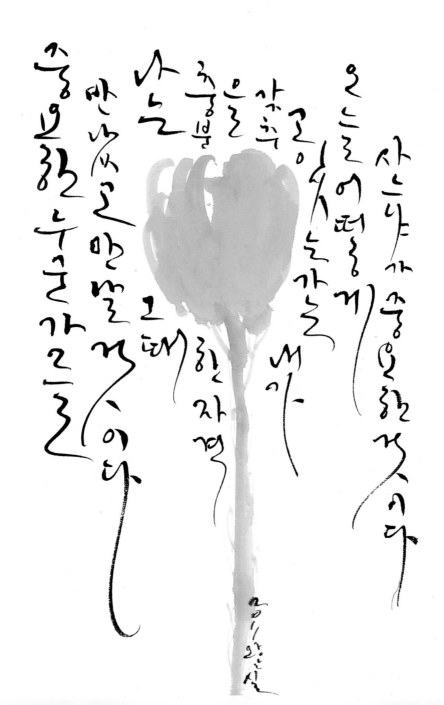

캘리그래피와 가장 많이 함께 사용되는 먹그림은 꽃 그림입니다. 캘리그래피와 꽃 그림이 어우러지도록 구성하고, 'ㅅ'과 모음을 자연스럽게 길게 늘려 써보세요.

오늘 어떨게 사는냐가 훗은 죽것이다

오늘 어떨게 사는냐가 훗은 죽것이다

# 글씨와 사진 합성하기

## 포토샵 사용하기

사진 위에 바로 글씨를 써도 되지만, 편집 프로그램의 기능을 활용하면 다양한 효과와 색다른 구성을 시도해볼 수 있습니다. 또한 완성한 작업물을 파일로 저장하면 활용 범위가 넓어집니다. 포토샵에서 글씨의 색을 바꾸고 사진 위에 합성하는 방법을 알아봅니다.

**01** 글씨 이미지를 스캔한 다음 포토샵을 실행합니다. [File]−Open을 실행하여 스캔 이미지를 불러온 후 [Image]−Adjustments−Levels를 실행하여 글자와 배경색을 깨끗하게 보정합니다. 보정후에는 레이어를 하나로 병합하기 위해 [Layer]−Merge Down을 실행합니다.

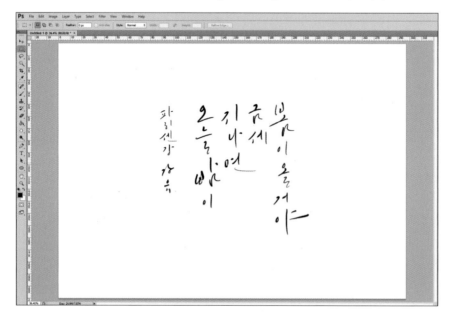

**02** [Image] – Adjustments – Invert를 실행하여 화면을 반전시킵니다. 채널 패널에서 Ctrl을 누른 상태로 상단의 RGB 채널을 선택합니다. 각 글자의 테두리에 흰색 점선이 표시되면 Ctrl+C를 눌러 복사합니다.

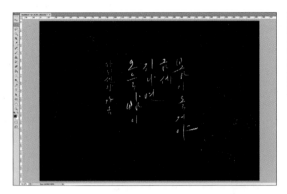

**03** 배경으로 사용할 이미지를 불러온 다음 Ctrl+V를 눌러 붙여 넣습니다.

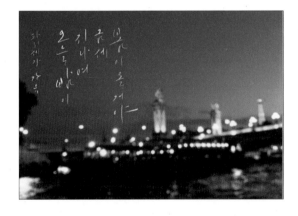

**04** 레이어 패널에서 붙여 넣은 글자의 레이어를 더블클릭하여 Layer Style 대화상자를 표시합니다.

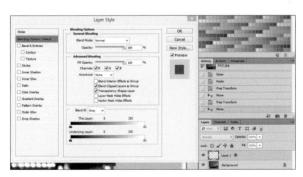

**05** Layer Style 대화상자에서 Color Overlay를 선택합니다. 원하는 색상을 선택하고 〈OK〉 버튼을 누릅니다. 글자에 색상이 채워진 것을 확인할 수 있습니다.

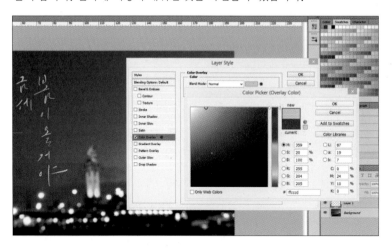

## 어플 사용하기

애플리케이션만으로도 손쉽게 글씨와 사진을 합성할 수 있습니다. 애플리케이션을 이용해 글씨와 사진을 합성하려면 글씨 사진과 합성할 사진이 필요합니다. 이때 글씨는 흰색 종이에 쓰는 것이 좋으며, 글씨 사진을 찍을 때는 글씨를 쓴 종이를 벽에 붙여서 그림자 없이 밝게 찍어야 합니다.

**01** App store 또는 Google Play에서 'Photoshop Mix' 앱을 로드합니다.

**02** Photoshop Mix 앱을 실행하여 글씨 사진을 불러옵니다. 왼쪽 '+'를 눌러 프로젝트 시작 팝업창을 표시하고 '이미지'를 선택한 다음 배경이 될 사진을 불러옵니다.

**03** 배경 사진에서 오른쪽 '+'를 누르고 '이미지'를 선택하여 글씨 사진을 불러옵니다.

**04** 글씨 사진을 선택하고 하단 옵션에서 '혼합〉어둡게'를 선택합니다. 오른쪽 하단에서 선택 이미지를 손가락으로 움직여 원하는 위치에 옮겨 줍니다.

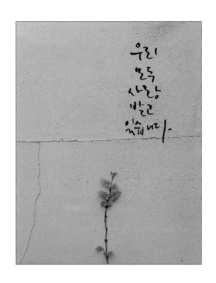

**05** 이미지를 완성하면 오른쪽 상단에서 '내보내기' 아이콘을 누릅니다. 저장 위치와 파일 형식을 지정하고 저장합니다.

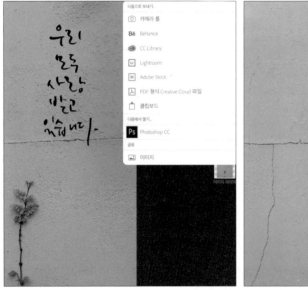
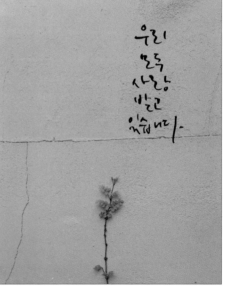

캘리그라피는 다양한 디자인 영역에서 사용됩니다.
소비자와 의뢰처. 작가 모두가 만족하는 포트폴리오를 소개합니다.

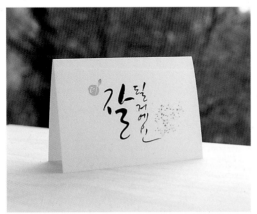
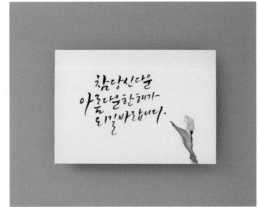
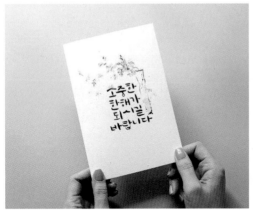
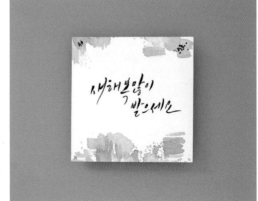

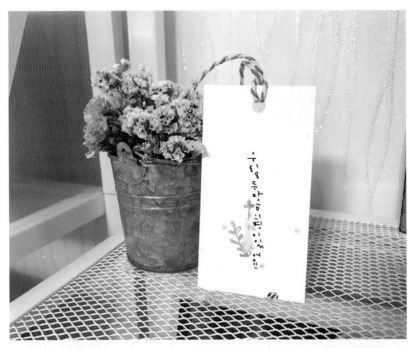

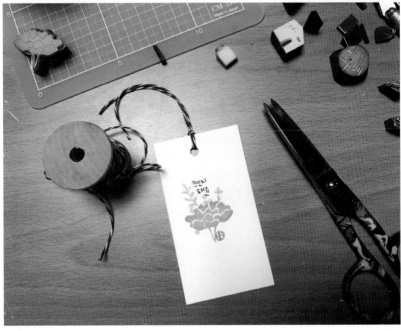

# 손거울

# 에코백, 텀블러

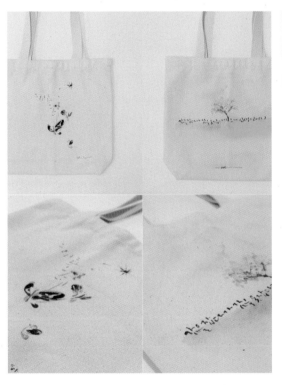

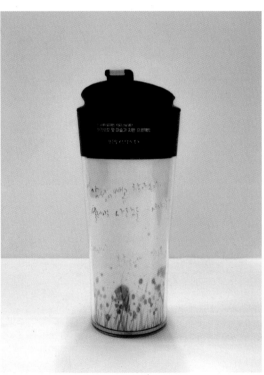

# TV CF 프로젝트, 갤럭시 노트

영상에서 가장 중점적으로 보이는 부분은 캘리그라피지만 중간에 문구와 어울리는 먹그림이 필요해서 먹그림도 함께 작업했습니다. 홍보물뿐만 아니라 실제로 현장에서 행사장 위에 투영되어 보여졌습니다.

# 캘리그라피 달력

## 1

| 일 | 월 | 화 | 수 | 목 | 금 | 토 |
|---|---|---|---|---|---|---|
|   | 1 | 2 | 3 | 4 | 5 | 6 |
| 7 | 8 | 9 | 10 | 11 | 12 | 13 |
| 14 | 15 | 16 | 17 | 18 | 19 | 20 |
| 21 | 22 | 23 | 24 | 25 | 26 | 27 |
| 28 | 29 | 30 | 31 |   |   |   |

## 2

| 일 | 월 | 화 | 수 | 목 | 금 | 토 |
|---|---|---|---|---|---|---|
|   |   |   |   | 1 | 2 | 3 |
| 4 | 5 | 6 | 7 | 8 | 9 | 10 |
| 11 | 12 | 13 | 14 | 15 | 16 | 17 |
| 18 | 19 | 20 | 21 | 22 | 23 | 24 |
| 25 | 26 | 27 | 28 |   |   |   |

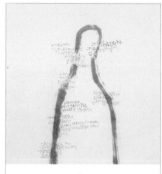

## 4

| 일 | 월 | 화 | 수 | 목 | 금 | 토 |
|---|---|---|---|---|---|---|
| 1 | 2 | 3 | 4 | 5 | 6 | 7 |
| 8 | 9 | 10 | 11 | 12 | 13 | 14 |
| 15 | 16 | 17 | 18 | 19 | 20 | 21 |
| 22 | 23 | 24 | 25 | 26 | 27 | 28 |
| 29 | 30 |   |   |   |   |   |

## 5

| 일 | 월 | 화 | 수 | 목 | 금 | 토 |
|---|---|---|---|---|---|---|
|   |   | 1 | 2 | 3 | 4 | 5 |
| 6 | 7 | 8 | 9 | 10 | 11 | 12 |
| 13 | 14 | 15 | 16 | 17 | 18 | 19 |
| 20 | 21 | 22 | 23 | 24 | 25 | 26 |
| 27 | 28 | 29 | 30 | 31 |   |   |

## 11

| 일 | 월 | 화 | 수 | 목 | 금 | 토 |
|---|---|---|---|---|---|---|
|   |   |   |   | 1 | 2 | 3 |
| 4 | 5 | 6 | 7 | 8 | 9 | 10 |
| 11 | 12 | 13 | 14 | 15 | 16 | 17 |
| 18 | 19 | 20 | 21 | 22 | 23 | 24 |
| 25 | 26 | 27 | 28 | 29 | 30 |   |

## 12

| 일 | 월 | 화 | 수 | 목 | 금 | 토 |
|---|---|---|---|---|---|---|
|   |   |   |   |   |   | 1 |
| 2 | 3 | 4 | 5 | 6 | 7 | 8 |
| 9 | 10 | 11 | 12 | 13 | 14 | 15 |
| 16 | 17 | 18 | 19 | 20 | 21 | 22 |
| 23 / 30 | 24 / 31 | 25 | 26 | 27 | 28 | 29 |